U0009078

珈琲物語

從東京到京都

珈琲為日文咖啡的漢字。

新版序

咖啡館中的至福時光

出國旅遊，咖啡館往往是我的佇足所在。那是景點與景點間的休憩點、偶然遇雨時的避難所，一時走累的歇腳處。也有時候，咖啡館就是目的地，能容我在其間自在地探索各國的咖啡習慣，研究其與歷史、電影、哲學、藝術等的相關聯，順道緬懷也曾在這些老咖啡館中或高談闊論、或埋頭寫稿的文人雅士。

出版過的《從東京到京都 我的珈琲時光》，便是我在日本旅行時於東京、京都兩地的咖啡館見聞。雖然我的日本咖啡腳步決不止於兩京而已，曾在姬路的地下咖啡館與友人高歌，也曾在青森的可否屋同店主人聊攝影，在神戶的珈琲もえぎ擅自猜測其與茜屋咖啡的關係。旅行中遇上的咖啡館，所留下的深刻往往不是咖啡本身，而是所遇的人、所見的

事、所享的氳氲氛圍。其間最喜愛的，仍舊要是兩京中風味獨具的咖啡時光，其密集的程度、花樣的多元和觸手可及的便利，總是讓人一聽說有好店，便要趕去探訪。匆匆數年過去，我的咖啡館癖日深，名列在必去咖啡館清單上的名字越來越長，然新知多，亦要重溫舊雨，總有那麼幾間咖啡館，每每只要重訪故地，便必會登門。

這本《從東京到京都 珈琲物語》可以說是那種種曾經的一一歸攏，也是舊作的重新梳理。一一檢視這些舊友新知時，隱匿在腦海中的兩京咖啡香便飄然其中，即使不是身在日本，神思也遙遙先行，迫不及待地將那至福的吉光片羽再三回味。

如果您對咖啡館、京都、東京有興趣，本書應能讓您神遊兩京咖啡香；若您是已有舊版的讀友，更要深深致謝再度捧場。在疫情逐將走過的今時，願各位都能在書裡，找到一段屬於自己的咖啡時光。

序

珈琲時光

「珈琲時光」的意思是「能夠讓心情沉穩，重新調整步伐，在繼續走更長遠的路之前的那段恬靜時光」。

—— 朱天文・侯孝賢《珈琲時光》

「接下來有什麼計劃？」正在聊天的朋友開口。

「嗯，說不定會找個地方放空，可能去日本，大概再寫點什麼。」我說。

「寫日本嗎？那妳好好整理一下妳去過的咖啡館好了，我非常想看哪。」

彼時正坐在臺北老牌咖啡館一角，眼前是許久沒見的朋友。絮絮叨叨地談著彼此「失蹤」的時光究竟做了些什麼，未來又有什麼打算。

「如果妳真要去日本寫咖啡館，記得一定要去艾莉卡（Erika）。」

「艾莉卡？」

「是呀，就是《珈琲時光》裡女主角時常去的那間，妳幫我找那家到底在哪裡。」

「《珈琲時光》呀。」

文字工作者的女主角陽子，在東京追著自己想寫的人物故事。在平常生活中對父母、經營古書店的好友肇，吐露自己懷孕，且打算獨自扶養的消息。陽子的父母雖擔憂，卻沒有大力阻擋；心裡應該是喜歡陽子的肇，則更加照顧陽子。於是，主宰自己生活，彷彿獨立的陽子，在父母的關愛與肇默默守護下，在恬靜時光中迎向未知旅途。

那是電影。不過，彼時的我確實彷彿陽子，前途一片誨澀，唯有父母後援。當時仍在遠方的希波，從維也納捎來電話，「去找艾莉卡吧！」他說。「整理出多次在日本旅行留下的咖啡館資料，再添上艾莉卡，寫出妳自己的珈琲時光。」

我可以嗎？我能夠寫出「讓心情沉穩，重新調整步伐，在繼續走更長遠的路之前的那段恬靜時光」嗎？

接下來您所將翻閱的這本書，正是抱著如此心情寫下的咖啡館的片段。咖啡館在東京、在京都。每間咖啡館裡的日常、每間咖啡館裡來自陌生人的一點溫暖、每間咖啡館裡，寫點什麼的長旅時光。某種程度來說，算是各種心情下的整理。大概或多或少，也有點追逐電影《珈琲時光》的意味。

當然，只怕書寫的這段時間，更是我重新調整步伐，在繼續走更長遠的路之前，所能給予自己的一點恬靜時光。

目　錄

●
○

從東京都開始

清晨的東京，這個大城市很討人喜歡的時段。著名的地鐵沙丁魚景觀因為還不到上班時間暫時沒有出現，東京一半以上的人應該還在朦朧夢裡，街上清靜，只有一兩位騎單車的人偶爾滑過。我開始刻意找尋東京咖啡館的原因，是因為這個城市的深夜魅惑，但是我清清楚楚地記得我的第一間東京咖啡館，就是起頭於這樣的一個早晨。

市場裡
的
咖啡館

曾是東京最大市場的築地，即使在魚市已搬遷至新的豐洲市場，也依舊充滿各式各樣迷人吃食。鮪魚競標熱力叫賣的情景雖不再，但攤販含蓄地招呼、小巷子裡賣的鯨串揚、或轉角處堆疊著成排如磚的料理書，仍然造就了兩千萬人口的東京都中，最為庶民且迷離的醉人角落。我的東京漫遊時常由此處開始，由美食撫慰生理的空虛，以咖啡調劑心靈的平衡。多年前櫻花時節淚汪汪地在那角小小的愛養咖啡館喝著溫暖人心的咖啡，現雖已不再，但築地從來不缺咖啡香，過去如是，現在亦如是。

千里軒

清早「排隊時」的
一點溫暖

曾經的築地，除了美味海鮮，首先跳進腦子裡的，是可怕的大排人龍。

對築地還不熟悉時，總是跟著各色指南按圖索驥，誓要探訪列名在必不可錯過的店家頭幾名，以致於非在築地花上老長時間排隊。夏天還好，不過費時。冬天就要摸黑吹著冷風，難以消受。

就因為那份冷，莫名帶我走進了センリ軒（千里軒）珈琲。

那次是在入冬清晨五點多的寒冷空氣中抵達築地，人凍得打哆嗦。然而還是排在據稱有

《千里軒》（センリ軒）

地　　址：東京都江東区豊洲 6 丁目 5-1
　　　　　6 街区水産仲卸売場棟 3F
電　　話：+81 3-6633-0050
營業時間：04:00 - 13:00

美味海鮮蓋飯的仲家門口發抖。

「海鮮蓋飯哪，排隊的人應該不至於太多吧？」我心想。初訪築地的人，多半會找名氣最大的兩間壽司店一試。正因為此，前兩次來築地時竟然都排了超過一小時的隊伍！我抱著海鮮蓋飯這樣比較平民的料理，也許不會有太多饕客的僥倖心理一試，然而往仲家方向一瞧，啊！竟然也是長長人龍！

彼時千里軒珈琲就在仲家間壁，門面窄小，半掩著門，隱約可見在清晨這時間，客人也相當不少。我一面排著隊（自然還是乖乖地排進人龍），一面觀察這間喫茶咖啡館，好藉此忘卻刺骨寒風，只可惜功效有限。

「要在這麼冷的天凍著排上許久的隊，然後吃美味尚不知，但肯定冷涼的海鮮蓋飯嗎？」當然，邊排著隊腦子也不免如此轉著。話雖如此，已經規劃好的目標如不能切實達到，我這臭脾氣便很難罷休。只好在寒風中邊排隊邊試圖秀氣地跳腳取暖，一面暗暗埋怨前後排著的都是個頭遠比我瘦小的東方女生，一點能夠取巧避風的方法也沒有。

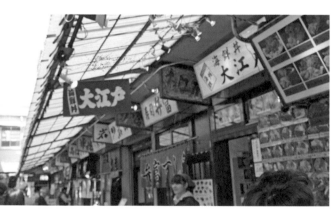

「唰！」千里軒珈琲的玻璃拉門在此時拉開，穿著厚大衣的男人握著一杯「冒煙」的什麼走出來，拉上毛線帽，瀟灑灑地走了。

那個「冒煙」的什麼，難道是外帶的熱騰騰飲料嗎？

往前看看，依照排隊人數與速度，要能吃上蓋飯最快也還要四、五十分鐘。下了決心，鄭重拜託排在後方的女孩幫我留住位子。自己則鑽進了千里軒珈琲冒險，並因此在接下來的半小時裡，也得以握著熱騰騰咖啡，好代替前後女孩都有的男伴緊握所給予的溫暖。

其實千里軒在築地頗有名氣，雖然不至於要到排隊地步，但是幾乎每次進門都是鴉鴉黑地滿客狀態，顧客群以魚市場工作人員為主。也屬於市場長屋窄小的千里軒，通常苦幹實幹的「硬派」風格大叔不多，喜歡聚在這的客人以大嬸大姐占多數，氣氛輕輕鬆鬆，談話聲不斷，完全是下班後小聚模樣。狀似喝個咖啡歇個腿，馬上又要投入工作中的緊張氣氛很少見到。偶爾也有衣冠楚楚的場外客人前來，看樣子都熟門熟路，跟招呼的老闆娘親親熱熱。生客如我，是一入門就會招起眾人好奇地打量與大聲但善意的「私語」。

千里軒的吧檯尺寸窄小，留出的空間滿滿放著一屋子桌椅。緊緊窄窄地不留一分餘地。基本上那張小桌搭配的兩張椅子，椅背都緊緊靠著玻璃拉門，隨便哪個客人拉開門要進來，都可能先得要撞開椅子那樣誇張。自

然，排得如此緊張是因為這些座位都確實地被需要。時常來此處捧場的客人，主要目標大半不是咖啡，而是千里軒拿手名點：雞蛋燉菜與豬排三明治。

雞蛋燉菜是半熟卵和著奶油牛奶燉煮的蔬菜，據說是很有歷史的一道菜，有一說是早期剛開始與外國人打交道時學來的濃湯。雖是略顯油膩，但是口味溫柔懷舊。不過我曾做過吃飽了滿肚海味後還硬塞了一盤雞蛋燉菜的笨事，也許是失去飢餓這最佳調味料之故，這道雞蛋燉菜便沒留下好印象。但若是沒打算非去「排隊名店」不可，在千里軒點份豬排三明治當做早餐就是極美味的選擇。豐潤腰內肉油炸成深黃，再抹上薄薄一層黃芥末，夾進略微烤過的吐司，就是單純好味道。我時常覺得早餐若是由千里軒的豬排三明治，或同樣以麵包夾豬肉這種組合的港澳黃枝記豬扒飽開始，那天的心情必定不錯。

千里軒的小點心花樣不多，但口味也都在水準以上。如果居然胃口很好，偶爾也會叫份雞蛋布丁配咖啡，慢吞吞吃著，在窄小咖啡喫茶鋪子裡聽婆婆媽媽閒話。那氣氛十分家常，感覺彷彿在自家廚房。從大正時代就開始營業的千里軒，現在已經由第三代接手經

作為早餐的豬排三明治極為美味。

營，小店裡自然而然地有種風情。每次在這裡接過狀似老老闆娘的笑嘻嘻女士送上的餐點，都感覺自己正要吃自家奶奶親手做的飲食，在旅途中會淡淡泛起家的溫暖感受。

妙的是，在日漸喜歡上千里軒「家」的步調同時，我居然習慣起外帶「便當」這回事。若是陪著朋友排隊吃壽司、若是飽腹一餐仍意猶未盡，我總是習慣繞進千里軒外帶各式烤吐司或三明治，外加咖啡一杯，老奶奶也一貫笑嘻嘻地遞上應該算是奇怪客人的三明治（此地外帶的人還真是不多）。某次老奶奶幫手提重物的客人開門，一眼見到正在隔壁人龍中邊排隊邊大啖豬排三明治的我與友人，笑嘻嘻的臉上泛出恍然大悟的表情。我不好意思地點點頭，嘴裡還咬著三明治露出尷尬微笑。

市場中溫馨一角──千里軒。

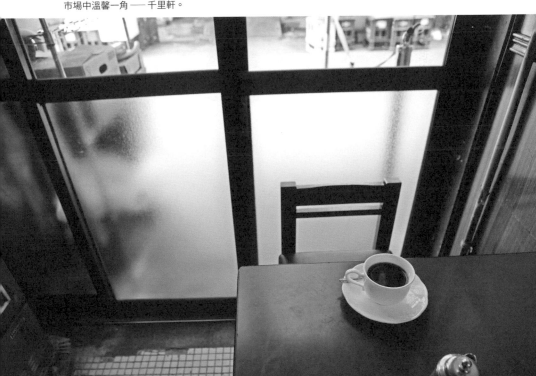

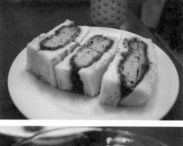

不過，說到底，這倒是跟電影《珈琲時光》裡，老店為熟客做咖啡外送的感覺接近。在這住著千萬人的淡漠都心裡，有個熟悉的陌生人朝著身為過客的自己，露出心領神會的笑容。那一刻，旅人與東京的距離，神奇地如此貼近。

如今的千里軒以嶄新的姿態和稍微時髦的裝潢進駐豐洲市場，菜色不變，雖然還沒機會親身前往，想來那滋味復古的燙嘴咖啡，依舊能溫暖人心。

米本珈琲

菜市場中的
咖啡烘焙店

築地有許多間頗具風情的懷舊式咖啡館，風格庶民，咖啡就是提供給魚市場工作人員提神，絕大多數只提供牛奶咖啡和黑咖啡兩種選項，口味大概也能猜想出來，店內的風情主要是半和半洋的昭和時代做派，咖啡則走重烘焙路線。真心來品嚐咖啡的人少之又少，多半還是為了方便和確實可口的早餐而來。當然，總也有像我這般僅是為了氛圍前來的好事之徒。

這自然與地緣有所關係，但若以為築地因此就沒有好咖啡，那可是大錯特錯。其實初次

《米本珈琲》本店

地　　址：東京都中央区築地 4-11-1
電　　話：+81 3-3541-6473
營業時間：04:30 - 15:30，週日休息

米本在市場內外各有一間，氣氛不同，招牌也完全兩樣。

進入米本珈琲，完全是運氣。彼時還在「築地咖啡喝氣氛」的迷思中，沒有真正考慮過好不好這回事。不過，只要人在築地走動，基本就很難錯過米本珈琲的招牌。倒不是店面有多大，相較起其他店家，米本還算窄小的，但是位置醒目，黃底棕字的招牌鮮明搶眼。最引人注意的是門前堆滿了一桶桶的咖啡豆，各種烘焙強度，任君選擇。

因為看起來就是一間正宗咖啡館路線的店，雖然店鋪本身的風格和氣氛略為欠缺，感覺上彷彿咖啡快餐店，擱在別地大約會直接略過，但是魚市場和正宗烘焙咖啡館的感覺太衝突，腳步一時不受控，就轉進了這個美好的邂逅。

在一片日式風情的雜貨小舖中，米本珈琲無疑是相當突兀的，紅色的吧檯椅，深色洋風的吧檯，搭配樣式輕便簡單的西式桌椅，感覺輕鬆。狹小的店鋪有大半空間讓咖啡豆占去，隱約讓我想起臺北幾間自烘咖啡豆的小店。一問之下，果然也是一間自己動手烘焙咖啡豆的店鋪。其實那段時間臺北的自烘咖啡豆店家過於氾濫，水準高低不一不說，同間咖啡豆的烘焙質量也時常不穩定，常常讓人皺眉。有一陣子我幾乎只去以 illy*1 咖啡豆為材料的店家，畢竟經過標準化大量的烘焙，比較容易讓每粒咖啡豆受熱平均，品質穩定。我也可以避免踩雷的困擾。

然而旅行中對咖啡的寬容度大為提高，在魚市場的自烘咖啡豆館能給予人甚麼樣的新奇體驗勾起我濃厚的好奇心。入內一口氣點了一杯單品，一杯花式的維也納。菜單的品項切切實實地讓人了解這正是一間不揉雜質的咖啡館，咖啡以外的輕食選項不多，主角是誰清楚明白。

兩杯咖啡送上，從屋外一路瀰漫的純粹香氣此時更是直接沖溢鼻間。滿口濃郁，竟不輸

*1：義大利品牌，專門出產咖啡用具與咖啡豆。

名品咖啡多少，令人驚豔。再仔細觀察，此間客人已不再是市場工作者，感覺上屬於咖啡老客的人所在多有，更有幾批歐美人士逐香而來，皆是操著一口流利日語，感覺上並非遊客，而是異國遊子來此尋覓家鄉之味。來的人除了一品咖啡，也多要帶上幾包咖啡豆方肯離去，一屋子人喝咖啡的喝咖啡，挑挑揀揀咖啡豆的只管挑挑揀揀，各有各的熱鬧。本以為這樣的店家在此地是新客，不料抬頭一看，招牌上明寫著從一九六〇年便開始營業，開店的時間很早，不完全是為了魚市場的客人，據稱更是為了要趕上第一班地鐵，讓所有人能清早就方便快速地喝上一杯提神醒腦的好咖啡。

店實在小，客人多，老闆也是真忙，畢竟不是可以自在長待的咖啡館，更像義大利街邊急匆匆站著就立時一口乾掉的迅捷，來過多次，依然難以挖掘出甚麼故事。

不過咖啡實在好喝，除了每次來築地總要繞過來喝上一杯，咖啡豆也成為習慣性的伴手禮。築地一帶另也開了一間米本咖啡新店，要比本店的氣氛雍容自在，若想感受不同氣氛，或許您也可以去新店試試。

喫茶マコ

不按牌理出牌的神祕咖啡館

我一直對那間窩在築地場外市場二樓的小小店子充滿好奇。

已經忘了在哪裡讀到，那間小小的店子是築地的第一間咖啡館。雖然到底是不是真的查證不到，不過至少可以確定是極其老字號的店家。為了這個幾次三番特地來造訪，但這間以地理位置來說幾乎可以算是「躲起來」的マコ一次也沒有開門。

當然，這也是我太大意，每一次前來造訪，都在清晨到上午這段時間，也就是六點到十點左右。畢竟每次都是一大早來築地報到，總是吃完了壽司或者蓋飯才一面逛一面散步走

《喫茶マコ》（Kissa Mako）

地　　址：東京都中央区築地 4-9-7 中富ビル 2F
電　　話：+81 3-3248-8086
營業時間：10:00 - 15:00，週日休息

來。築地的店一般都開得早，特別是以市場工作人員為主力客戶的店，往往凌晨三、四點就開門營業。因此從來沒考慮過是不是來錯了時間，總是以為運氣不巧，碰上休業；或是懷疑店家只肯做清早的生意，也許到得太晚？當然也想過是不是歇業了，總之感覺上マコ就是一間非常任性的店。

不過，說不定老闆也的確不太希望生意太忙。不是開玩笑，マコ所在地非常隱密，不僅夾雜在全是餐廳和海產攤子、雜亂無章的場外市場中，還不是一樓店舖。除非如我一般刻意尋找，否則必須要運氣十分好，碰巧在經過時抬頭看見幾乎貼在一樓天花板的招牌，才有機會轉進小小的樓梯間，來到二樓唯一店家マコ前。

如果本來不知道這是間甚麼店，在看到二樓店門是曖昧的暗紅玻璃門時，或許還不太敢推門進去。畢竟在窄小幽暗堆滿雜物的場外市場二樓，唯一一間有著暗紅色玻璃門的店家，真的會是普普通通的咖啡館喫茶店嗎？腦子稍微正常的人恐怕都會思索一下。話雖如此，マコ卻更令我非想進去看一眼不可。

抱著這個念想，每一次前往東京，都會忍不住往這裡走去。

某次與友人在東京相會，大清早六點就約在了築地一起吃早餐。那次做了大食客，先是去吃了鰻魚飯，飯後又去了同樣在築地市場的岩田珈琲（另一間老字號的市場咖啡館）喝

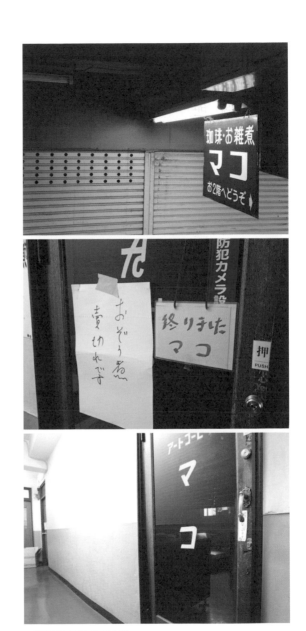
一家捉摸不定的神祕小店。

咖啡聊天，再往晴海通走去。路上站著吃了一碗清淡暖胃的拉麵。準備要往銀座散步前，又想起了マコ。這時已經是早上十點。一起來的朋友水瓶子是寫了兩本臺北咖啡館書的人，是個對咖啡館說不定比我還執著的先生，於是順口提了，立刻獲得同意再來碰碰運氣。大概要拜友人的好運之賜，這回登上二樓，門雖然依舊緊閉，但終於可以看見暗紅色

玻璃後隱隱有人影走動。上前敲了門，應聲出來一位精神健旺面容嚴肅的老奶奶。

「十點半才開門。」她努力對日文破爛的我們解釋。「原來是這麼晚開門的店！」我大吃了一驚。從前一直以為店開得非常早，所以非常早關門。原來事實與臆想根本是兩回事（目前營業時間提早到早上十點了）。

當時距營業還有半小時，不過幾經交涉，就算只喝完全不需要準備的果汁，嚴肅的老奶奶也不打算放行。不得已退而求其次，「那，可以進去拍一張照片嗎？」我厚著臉皮拜託老奶奶。當然非常不甘心，然而水瓶子的時間有限，並不能多待。我暗自盤算著是不是送走朋友後再回來等到營業時間開始。

「你們是哪裡人？」老奶奶十分嚴肅地盯著我們半晌，然後冒出一句完全不相干的話。

「我們是臺灣來的。」

「臺灣？臺灣人喜歡，中國人不好！」老奶奶用力比劃幾下，再說到臺灣時眉飛色舞，提到中國時就把眉頭都皺起來，表情豐富，跟方才的嚴肅面容判若兩人。雖然對中國朋友不好意思，不過氣氛就此轉變，我們立刻被請到店裡，順利點了咖啡和果汁特調，聽年近九十歲的老太太感謝臺灣人在三一一時的大力幫助，也聽她說著：「一直自己顧著這間店喔，幾十年了很辛苦呢。」或「我的雜煮很有名，可是還沒準備好你們吃不上。」等等親

切談話。

雖然跟真正魚市場內的店相比，マコ已經能稱寬敞。但平心而論實在還是很小的店，布置也很家常。雖然門面是奇怪的暗紅色，室內卻是日光燈的蒼白，普普通通貼著塑膠桌面的木桌，堆得還算整齊的雜物，彷彿是在魚市場咖啡店必備的老式紅色磨豆機，貼著木條牆腰、店內舊照、價目表和畫的牆面，年紀可能只比老奶奶年輕一點點的冷氣機……這裡一點那裡一點堆成的地方。比較講究的就是套著白布椅頭的沙發，靠著這個把一個老奶奶家的日常妝點出昭和風情，再加上一位和善熱切絮絮叨叨的老奶奶，喝著熱呼呼的咖啡同時就感受到這處的分外親切。

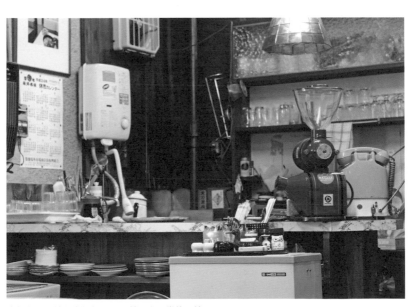

店裡有位熱情的老奶奶以及屬於昭和日常的風情。

因為這個就不要求マコ的咖啡了，反正如同魚市場的他處，本來也不是特別為了好咖啡才來的地方。倒是雜煮才是真正有名的招牌菜，一直惦記著哪次應該要試一試。但走過築地總會被這個那個吸引住，等到走進マコ又是滿腹狀態。

本來很擔心築地市場搬遷後マコ也許不會堅持下去。不過是多慮了，畢竟是完全不考慮魚市場作息的任性店家，不和魚市場共進退也就理所應當。據我在東京的耳報神表示，目前老奶奶不大常出現了，取而代之的是一位年輕先生，希望老奶奶身體康泰，我還是很希望能夠吃成她做的雜煮哪。

築地露台珈琲

本願寺的對街風情

坐在築地露台珈琲的露天咖啡座，輕啜在日本難得能喝到的口味濃重卡布奇諾，一面看著輕巧來回的單車，與對街宏偉的奇特建築，若不是偶爾還是有行色匆匆的黑西裝男人走過提醒，難免會忘卻人正在東京，還以為身在他處。

會這麼說，除了築地露台珈琲本身情調，一大部分原因，只怕要歸於正對面這座位於築地左近，但看起來跟魚市場，或說跟日本風情都沒什麼相關的築地本願寺。

如果真要規規矩矩叫出築地本願寺正式名字，會相當麻煩。由於這是淨土宗在東京的別

《築地露台珈琲》
（築地テラス / TSUKIJI TERRACE）

地　　址	東京都中央区築地 2-14-6 レクス築地 1F・2F
電　　話	+81 03-3248-6460
營業時間	平日 8:00 - 23:00， 週日及假日 10:00 - 18:00

院，本願寺的全名其實為「淨土真宗本願寺派本願寺築地別院」。當然，所謂別院，意指本院另有他處。那座「本院」，就是千寺之都京都中，有名的西本願寺。

若是先走訪過京都的西本願寺，再見築地本願寺，大概很難相信這兩個地方有什麼關聯。京都西本願寺建造時間大約在十三世紀，建築本身細致華麗，處處鑲金嵌木，細節部分充滿桃山時期*2貴氣的藝術風格，也承襲京都繁複瑰麗的日式宮廷氣派。總而言之，是座極美麗的日本寺廟。不過屬於別院的築地本願寺可是兩回事。

「這是築地本願寺？」

按照地圖的指示，我來到「應該」正確的地點。不過，如果沒看到寺廟大名，只怕任

築地本願寺外觀造型與日本一般寺廟風格相去甚遠。

*2：指一五六八年至一六〇三年之間，織田信長與豐臣秀吉稱霸日本的時代，
以豐臣政權所在的桃山城（伏見城）為名。

● 從東京到京都 珈琲物語

何人都會以為走錯。

這裡沒有傳統寺廟厚重木門，取而代之的是漆成青草綠的鏤空細鐵柱大門，門上裝飾著圓形徽章。進門後是寬闊廣場，水泥鋪地，不見樹木，卻有著諸多動物塑像。這些造型奇特的動物，按照旁邊解說牌上的解釋，是出自設計者的「妖怪趣味」。雖然說豎立著的牛馬象猴等動物，與妖怪一說相去甚遠；通往圓拱型大門的階梯扶手有雲朵般波浪飾邊，鴿灰色的建築本體線條乾淨，屋頂上彷若或清真或印度教派的滴水圓拱狀飾頂，不管哪一項，根本跟日本寺廟毫無關聯。

據說築地本願寺在此地的歷史從十七世紀開始，一路經歷海水倒灌與關東大地震，稱得上是多災多難的寺廟。數度重建，目前樣貌是由帝國大學教授伊東忠太設計。一九三四年落成，一直維持至今。伊東忠太除了是教授，也是當時知名的建築家。我曾經去過多次的靖國神社鳥居與大門，也是出自他的作品。伊東提倡「建築進化論」，並致力在作品中貫徹自己理念，築地本願寺就是代表作之一。在這供奉阿彌陀佛的寺廟裡，融合了各色文化，不僅外觀奇異，進入內堂，還有不平常的地方。

首先，神壇平台四周總算看得見一點日本風貌，像是平常供奉佛祖的擺設，但除此之外，整間施放冷氣的大殿，清爽乾淨得像是活動會堂。中間滿滿擺著折疊椅子，兩側卻是

類似教堂的長凳，風格詭異。如果運氣好，碰上這寺廟裡有所演奏，您大概會聽到「管風琴」的聲音。沒錯！築地本願寺裡居然有一般來說在教堂或音樂廳才會有的管風琴，強烈的違和感讓人覺得如果在這裡看到基督塑像，大概也不是太奇怪的事。

因為是這麼奇特的寺廟，所以按照計畫拜訪築地其他店家後，忍不住又繞回本願寺，希望能多看看這座寺廟。而也正是這時候幸運地發現精巧可愛的築地露台珈琲。

「啊，這附近竟然也有這樣的咖啡館嗎？」

築地露台的一樓店舖，瀟灑地擺出露天座位，一樓的店面很淺，吧檯占去大部分空間，不過朝外的落地大窗如同歐美地完全敞開，於是即使擺在吧檯前的小座位，也能舒服地享受窗外的微風美景。我便置身此處。

雖然與也有露天座椅的米本珈琲相距不遠，但同樣是面對大街，擁擠的米本珈琲呈現的是另種庶民的美式情調。但在築地露台，心情自然而然可以放鬆，特別正對奇特的本願寺，那景色無論如何難以

本願寺對面的時髦咖啡餐酒館。

令人相信自己置身東京。據說三島由紀夫的葬禮就在本願寺舉行，無形中更為眺望本願寺這件事抹上一點文學色彩；雖然現今寺內只會看見另位非常喜愛本願寺的日本視覺系搖滾樂手（XJAPAN吉他手hide）的歌迷為他留下的紀念物。

進出築地露台的人出乎意外的多，但停留在一樓的卻只有我，大部分客人都是直接到二樓用餐。出於好奇，我藉著使用洗手間的理由步上二樓觀看，才發現二樓不僅呈現爆滿狀態，且其桌上餐點看起來令人垂涎。若能坐在正面對本願寺的二樓落地窗前，景色真是絕佳（可惜是吸菸座）；又或坐在側邊設計精巧的陽臺，雖然沒辦法看見本願寺，卻感覺別有風味。我於是暗下決心必要再來此處用餐。

「妳明明說想來這裡吃義大利麵的，不是嗎？」終於有機會陪我造訪東京的外子希波如此說。彼時我倆睏著肚子，依舊落座在築地露台的一樓座位，看著其他客人走過我們，直接踏上樓梯步向二樓。

「感覺這家的餐點一定很好吃。」希波又說。

「怎麼？壽司大的握壽司不好吃嗎？」「不是，那很好吃。」

「那是鮪steak的鮪魚串燒不夠新鮮囉？」「當然不是，我吃光了呢！」

「喔，所以松露玉子燒讓你埋怨了？」「沒有啦，那個也好好吃！」

「如果這樣，一定是你現在還有肚子吃飯嘍？」

「呃，其實一點都吃不下了。」

「那現在怎麼可能在這裡吃義大利麵嘛！」我簡直不知道該為自己的不知節制哀怨，還是該怪胃容量太小才是，默默生起氣來。

「不過真的像妳說的，完全不像在東京呢。咖啡也很棒。妳覺得喝個咖啡休息一下，還有可能點個義大利麵來試試嗎？」

嗯，希波與我在這個地方整整等了兩小時期待腹中物能消化完畢（最終並未如願），不過如今築地諸多美食店家隨著魚市場搬遷而離開，那麼下次再來訪，是不是就有機會一償心願了呢？

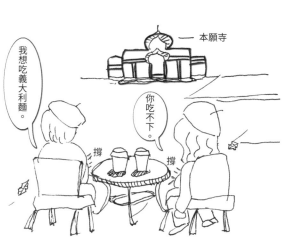

本願寺

我想吃義大利麵。

你吃不下。

撐

撐

把歐洲
搬到
東京

在很久以前就發現，如果城市之間也有所謂的「模仿性」，那麼東京在某些方面彷彿是歐洲國家的姐妹作，如果不一口氣把別地方的「什麼」也搬來自家擺著，似乎會很受不了的樣子。這個「什麼」，自然也包含了咖啡館。

在以立誓成為東京「香榭大道」的表參道上，就曾經開設過完全由巴黎移植而來的名牌咖啡館「花神咖啡」，雖然巴黎的花神距離香榭大道甚遠哪。

CAFE de GINZA MIYUKI·KAN 本店 ｜みゆき館｜

最裝模作樣的地方

某日下午，我在一間家庭式咖啡館享受了一段甜美的居家時光。

這間躲在小巷弄中的咖啡館幾乎沒有多餘裝飾，樸素整潔，就像在自家廚房。大部分時間，這裡都很安靜，整間咖啡館只零散地放置了幾張桌椅，以致於能在東京感覺到奢侈的寧靜幽闊。簡單到連菜單都沒有。除了紅茶與咖啡，甜點只有幾樣，拿手的是各種口味的戚風蛋糕，至於是什麼口味，全要看今天負責烘焙的女老闆心情。

戚風蛋糕濕軟輕潤，香氣襲人。咖啡就不講究，普普通通，氣氛卻很好。桌上貼著小牌

《CAFE de GINZA MIYUKI·KAN》本店

地　　址：東京都中央区銀座 6-5-17

電　　話：03-3574-7562

營業時間：週一到週六 9:00 - 凌晨 2:00，
　　　　　週日及假日 10:00 - 23:00

子，希望在此處時，請將手機關機。我喜歡這裡，安靜又價廉。這樣的咖啡館在文京區或神田能有許多，不過，這間居家性質濃厚的質樸咖啡館，在「此處」可說是絕無僅有。不奇怪，因為這裡可剛好在東京最是裝模作樣的地方——銀座。

能在銀座生存良好的咖啡館，絕大多數都如同這個地方一般的裝模作樣。

說來奇怪，距離便宜庶民的築地走路不超過二十分鐘的地方，奢華的商品名店，連東京各處都有的老字號連鎖咖啡館椿屋，在此處的本店都要比他處來得高貴一截。銀座、築地，如此近，又如此遠。

當然，從築地走到銀座，偶爾也會動念想「改變氣氛」，感受一下當個千金小姐的嬌氣。真正貴得要命的料理大概是沒辦法，不過要是比如資生堂的下午茶，也許還馬馬虎虎。雖然我更擅長的，只怕是在地價超高之處尋找便宜小店，因之鮮少在銀座踏進看起來很傷荷包的地方。

不過凡事總有例外，那天一如往常巡梭前進在「大人氣氛」的銀座，直到看見路旁咖啡館張貼出標榜「熊本栗子」做成的蒙布朗廣告招貼。

那間咖啡館招牌，以有趣字體寫下法文形式的店名 CAFE de GINZA MIYUKI・KAN。

在銀座這樣高貴的地段，闊氣地占據相當不小的地方。迎街的一長面作成可方便開闔的木

窗玻璃門，種上長排鮮豔的紅花，從窗外看座椅間距窄小，牆上掛著成排畫作，入座的男女客人，全都規規矩矩輕聲細氣地喝茶喝咖啡。

三月天氣還稱不上溫暖，這天尤其寒涼，但咖啡館面街的落地長窗卻是全部大開。臨窗的客人略有哆嗦地緊裹著店家「貼心」附上的小毛毯，身上大衣卻都一致脫去掛好在衣架上，似乎如此才能顯出成套搭配諧調的出色衣裳。

這裡與小咖啡館的氣氛完全兩樣，而是正宗道地、裝模作樣的銀座風情（當然，雖同在銀座，價格標準也是完全兩樣）。

我仔細觀看 CAFE de GINZA MIYUKI 的桌椅擺設，藤編圓背椅、精細木桌、黃銅壁燈、枝狀華麗吊燈，花紋玻璃牆隔間……真是誠心誠意想將巴黎蒙帕納斯大道的咖啡館搬到此地，實在有趣。何況，「熊本栗子」的滋味究竟如何，很令人在意，一時竟管不住雙腿，跨步就踏入店內。

店內處處精緻。

「妳好，這是菜單，需要多一條毛毯嗎？」我落座在大開的窗邊，如同其他客人一般脫去了外套，侍者貼心的詢問不算意外，但我還是大大喫了一驚。原因無他，前來詢問的侍者雖然說著一口日語，卻是道道地地的「老外」，一個金髮碧眼雪膚的大男孩。

「請給我一份蒙布朗。」（英文）

「沒問題，那想喝點什麼嗎？」（日語）

「紅茶好了。」（英文）

「還要點別的嗎？」（日語）

「呃，草莓聖代好了。」（英文）

「好的，沒問題。請稍等。」（日語）

雖然明知道我也是個「老外」，老外服務生卻無論如何堅持日語應答。原本以為大概是來自其他語系的國家，不諳英文。不過之後隔窗看著他

巴黎風情的店面。

跟附近其他餐館的老外服務生在路旁開心地以英文聊天，感覺卻又不是那回事。

真是奇怪呀，難道是店裡規定嗎？又，這條街上到底有幾家餐館僱用外國服務生呢？

送上桌的蒙布朗、當令的草莓聖代，裝飾模樣與店外海報展示的分毫不差，令人讚嘆。其中蒙布朗更值得大書特書，口感細緻而味道濃郁，栗子甘甜的氣息散布脣齒中，卻不甜膩，竟是感覺從沒吃過這麼可口的栗子點心。至於那壺看起來擁有許多配件的紅茶，不僅只是茶壺茶杯，還有方糖罐子、迷你牛奶瓶、小碟小碗許多，其中甚至有著包銀製作，專門拿來擠出一小份檸檬汁為紅茶添味的器具！

後來查了查這間咖啡館的資料，才發現此間咖啡館早在一九六九年開業。雖然在東京銀座地區以外也有兩間分店，但銀座卻是其大本營。銀座二、三、四、五、六、七丁目，都有它的蹤影。我所造訪的，正是位於六丁目的本店。

甜點賣相與味道都非常有誠意，茶具也完備精巧，甚至還附有用來擠檸檬的小道具。

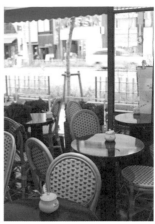

牆上掛著成排畫作、藤編圓背椅、精細木桌，一派巴黎風情。

我日文講得超好的啦!!

能在銀座長久立足並廣設連鎖的咖啡館，應該相當不簡單，也一定浸淫本地氣氛良久，大概能真正反映出銀座人喜好才是。不過這麼說來有點不客氣，但要我來說，這間反映道地銀座氣質的咖啡館，還真是間裝模作樣的咖啡館呢！

雙叟珈琲館

從左岸到澀谷

到東京一遊的人，應該很少沒去澀谷。

身為東京都的三大副都心之一，澀谷最大的特色大概就是「年輕」加上「人多」所會呈現出必然的特色就是吵鬧。所以雖然我總是會來拍拍此處瞬間人流量大概世界第一的十字街口，與東京朋友約會時不得不約在「大致一定可以碰到面」的忠犬八公像前，大體而言，總不會在這裡待上多久。若不是曾在此處試過特別便宜又有趣的椿屋之故，恐怕查詢咖啡館資料時，要是看到地點在澀谷，大概就會槓掉為先。

《澀谷雙叟珈琲館》
(Les Deux Magots Paris)

地　　址：澀谷文化村 B1，另在一樓亦有同名
　　　　　的酒吧餐廳

電　　話：03-3477-9124

營業時間：11:00 - 22:00

話說回來，老牌的巴黎咖啡館花神雖然在表參道上無法生存*3，澀谷卻存在另一間花神可敬的敵手咖啡館——雙叟。仔細查過資料，澀谷雙叟開幕的時間遠比表參道花神為早，也許是地點較為隱蔽，名氣似乎沒有花神來得高。

實際擺著兩尊木偶的巴黎雙叟珈琲，我曾經來來回回至少經過十次之多，然而。如同我在《愛在日落破曉時》一書所述，每每盤算要進入雙叟之際，目光都會不小心地飄向隔壁的花神，此時花神的強力吸引便會發生作用，下一刻還沒搞清楚狀況，就已經坐在綠紅椅子上啜著有名的花神熱巧克力了。雖然對正宗文學咖啡館的雙叟不好意思，特別是雙叟明明位在比較顯眼的街口、裝潢更氣派、侍者似乎也更帥氣。

「如果沒去成巴黎雙叟，那麼去澀谷雙叟也不錯吧？」我想。習慣「原封不動」進行乾坤大挪移的日本人，應當也會把雙叟東京分店弄得很像一回事。我躍躍欲試，攤開澀谷地圖，在夜裡嘈雜人聲中往澀谷文化村（Bunkamura）邁進。

澀谷文化村在東急百貨旁，離人潮最擁擠的澀谷JR車站街口有段距離，行人稍少。這裡是東京第一個大型綜合文化集合點，至少有音樂廳、實驗劇場、美術館、和電影院等設施。入口長廊掛了滿滿的活動海報，地下樓則都是飲食商家。此處在一九八九年開業，時常舉辦多種藝文活動，每年十月的東京國際電影節主會場也都是這裡。在此開店的雙叟咖

＊3：表參道上的花神咖啡館分店，已於二○○五年結束營業。

啡館無形肩負著「傳遞法國文化」的使命，據說時常在法國國慶前後舉辦法國文化活動，將精緻料理葡萄酒咖啡點心雜貨等等陳列此處，誇張點還會有現場手風琴演奏，相當熱鬧。

不過左右張望，在這偌大空間裡，雙叟珈琲究竟在哪裡呢？依據書上資料，應該是在地下一樓。文化村的中庭挑空，形成小小天井，從一樓往下望，全是小巧圓形綠木桌，有些巴黎雙叟的感覺。不過中庭四周卻沒有看見什麼像是「巴黎街角」的地方，只有一間看起來普普通通的店鋪和幾個看來懶散的侍者，正靠牆等待客人上門。

「不是吧？」搭著手扶梯下樓時我對眼前景觀簡直不敢置信。這小小窩在中庭一角的咖啡館，難道真的是在巴黎獨據最精華地段、最氣派十字街角一隅的大咖啡館分店？我雖沒有親身去過

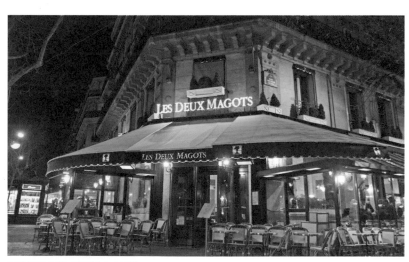

巴黎雙叟占據了氣派的十字街角。

表參道的花神，但也看過照片，氣氛如何姑且不論，模樣可是神氣的歐洲咖啡館風格。澀谷雙叟卻是委委屈屈的施展不開，除卻還能看到一對中國人偶的經典標誌，簡直要認不出來。

澀谷雙叟門口如同巴黎老店，照舊排上一排面朝外的桌椅。理論上這種座位是看人也讓人看的好位置，能在大街上增添某種風情。可是澀谷店位居中庭內不說，還是地下樓，非但沒有大街可看，連晒太陽大概都不是太愉快，坐在此處只怕感覺怪異。店面落地長窗很大方，但聊備一格的短小遮雨棚就有點小家子氣，全然沒有巴黎本店的氣派。

侍者的穿著雖是如同巴黎，咖啡和熱巧克力上桌的方式也不馬虎，可是店裡的陳設屈就大樓內部的格局，不免過於現代。若不是店內一角放滿

澀谷雙叟藏身於地下室一角，相較之下有些伸展不開。

了巴黎本店的照片、攝影集、簡介和經典杯盤，我還是很難想像它與巴黎雙叟的關係。

話雖如此，仔細閱讀店內介紹之際，才發現澀谷雙叟也許缺乏巴黎本店華美的外觀，本店精神卻在異鄉落地生根。由於巴黎雙叟早年是各種文學家與藝術家聚集地，包含畢卡索、海明威、沙特、西蒙波娃都是座上客，於是逐漸形成藝文勢力圈。基於文學使命感，雙叟咖啡在一九三三年就設立「雙叟文學獎」（Le Prix des Deux Magots），捧出至少六十位作家，成為文學搖籃。而澀谷雙叟秉持老店傳承，從一九九一年開始也設立「文化村文學獎」（Prix des Deux Magots Bunkamura），以延續巴黎雙叟鼓勵文學的傳統精神。

雖然走出文化村，面對街頭上奇裝異服的年輕人、醉醺醺搖擺難行的社會人士，和四處林立的愛情賓館，很難不懷疑在澀谷這樣地方成立咖啡館文學獎，真的拚得過東急百貨、一〇九百貨這樣的「流行文化」嗎？但身為觀光客我也許不用太在乎，手中熱巧克力的確美味這點可能還比較重要吧？

蘭德曼珈琲館

從維也納環城大道到
東京青山的完整重現！

若是以個人偏好而言，寫過巴黎維也納兩地咖啡館的我，無疑比較偏愛維也納。理由無他，感覺維也納咖啡館，大體而論比較具備「咖啡館的氣節」，不太容易為了觀光客做什麼沒氣質的事。店裡的常客是寶、傳統是寶，新來的客人請乖乖遵守各間咖啡館的規矩。

差不多是這種感覺。

我一直認為這樣的咖啡館，在氣氛上也許更適合「移植」到日本。不過維也納似乎是大阪的偏好，也許哪天會有維也納咖啡在大阪出現。沒想到我卻是在東京踏入首間「海外的

《蘭德曼珈琲館》（Café Landtmann）

地　　址	：東京都港区北青山 3-11-7 AO ビル 4F
電　　話	：+81 03-3498-2061
營業時間	：11:30 - 22:00

正宗維也納咖啡店」。

是偶然在紀伊國屋書店翻閱雜誌時，發現有間 Café Landtmann 在青山通上。「Café Landtmann?」讀到之際心中泛起問號：是我以為的那間嗎？

從前在追尋維也納咖啡館的路上，被我翻譯成蘭德曼的 Café Landtmann 一直是很重要的一間店鋪。起因是為了想找到現今仍存在的「最古老維也納咖啡館」。

咖啡館資料豐富的維也納，隨便翻翻相關資料，誰是老牌「第一家」大約就有五六種不同說法。有些是很輕鬆的「附帶一提」：「你如果去了費加洛之家，不要忘了隔壁就是全維也納最老的紅十字屋咖啡館！」；有的是引經據典：「根據資料顯示，西元一六八四年由一位吉歐克‧法蘭茲‧柯希斯基（Georg Franz Kolschitzky）利用與土耳其戰爭所得的大量咖啡豆開立了第一間小咖啡館『藍色瓶子』（Zur Blauen Flasche）」；其中某本專述名人咖啡館的書籍言之鑿鑿地說，以創立人的名字法蘭茲‧蘭特曼（Frazn Landmann）命名的蘭德曼咖啡館，是維也納「現存」最古老咖啡館。

位於古典宮廷劇院、維也納市政廳、維也納大學之間的蘭德曼咖啡館創立於西元一八七三年十月一日。久是夠久了，然而維也納是隨便走在哪條路上都有個七八間百年咖啡館的地方，那麼蘭德曼是否真是最古早咖啡館便有著大問號。

真假不論，我是十分喜愛蘭德曼的。百次年歷史的蘭德曼，本身就是優雅到不可思議的地方，其保留十九世紀風味的室內，咖啡館的設計和餐椅、用品什物都保留細緻原貌。櫃檯邊的玻璃冰櫃裡擺滿美麗甜點，悠閒午後陽光斜照，咖啡館籠罩在光影瀰漫的氣氛中，煞是迷人。

走進蘭德曼彷彿走進了政商名流專屬沙龍，桌桌臨窗而坐的咖啡客低聲交談，妝點出的優雅裡有種嚴肅氣味。由於地利之便，白日裡的客人若不是教授學者，就是政商名流，深夜客人換了一批，會是到宮庭劇院看戲的觀眾或下戲的演員。據說從前除了貝格街十號，佛洛伊德先生最愛在此停留，時時請病人來蘭德曼坐坐，算是另一種形式的診療間。

這樣的蘭德曼，要移植來東京了嗎？我在地圖上標出了青山通上蘭德曼的地址，離原本預定拜訪在表參道上的咖啡名店「大坊珈琲」不遠（以手沖咖啡

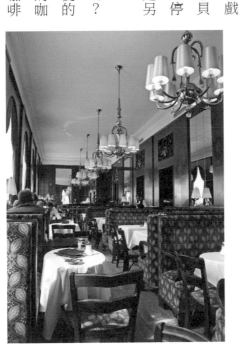

蘭德曼維也納本店。

聞名，現已歇業），於是順路走去。來東京多次，表參道時常走走，交叉的青山通卻似乎沒有散步過。夜涼如水，空氣清靜，在青山通上走路相當舒服，行人也不多。

對於有些可怕的「澀谷雙叟」印象猶深，因之不太信任日本人「原封不動」的功力。特別雜誌上說，青山蘭德曼如同雙叟，也是在大樓裡，雖不是在悽慘的地下樓，會不會看起來也有點糟糕？

到了咖啡館所在地的四樓，蘭德曼舉目可見。先入眼的是一整片玻璃櫥窗，裡面全是日本飲食店慣常見到的料理模型。雖然作工的確精緻，但一望如斯，心中不禁對內裝不太抱著希望。再定睛一瞧，又感覺可能不至於太絕望，畢竟轉過那面模型牆，青山蘭德曼正面規規矩矩，顏色擺設都是熟悉的維也納樣式。

青山蘭德曼的裝潢。

進入店內，維也納本店氣味終於在處處角落浮現，男女侍者的禮儀、擺設的書報雜誌（維也納咖啡館必定有許多書報陳設）、牆上的壁燈、紅絨沙發的模樣⋯⋯每個細節都宛如原音重現，真要挑剔大概就是沙發的花色與本店不同，但形式顏色已竭盡所能相近，身為維也納蘭德曼的愛好者，當下還真有點激動。

點了在維也納很普通的「一壺咖啡」，侍者如實送上大約可以裝下二杯半分量的銀壺，照著維也納的樣式——銀托盤上擺著裝著一疊方糖的玻璃碗、一玻璃杯水、一套杯具、一壺咖啡，整套連同托盤放在桌上。我彷彿掉進了維也納時光。翻開順手拿到的雜誌，裡面報導的是德文的維也納新聞、再翻過另一本，日語寫下的文章正在敘述蘭德曼的歷史。

青山區的人們時髦優雅，於是此間蘭德曼養成的氣氛與本店近似。倚靠著資料良好厚實的木頭隔板，我忍不住盤算是否該點份蛋糕來試試。來自維也納的蘭德曼珈琲在幾經轉手後目前隸屬於大型飲食連鎖企業，但其有名的甜點蛋糕水準從不曾稍有或降，反而是企業裡其他品牌咖啡館的點心也連帶提昇水準。

「也該來試試東京口味才對。」正想著，咖啡館流動的音樂總算在情緒平穩後流入耳內。仔細聽，居然播放著的是完完全全的「德語民謠」小白花！我忍不住笑了出聲，這也學得太過分！要知道，就算是維也納本店都只放輕音樂、圓舞曲或古典樂呀，在維也納式

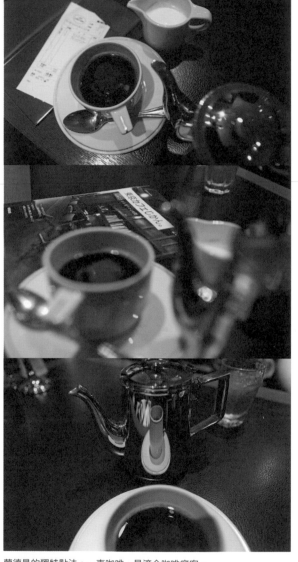

蘭德曼的獨特點法，一壺咖啡，最適合咖啡癮客。

咖啡館聽到民謠小白花，這還真正正是頭一遭。

我悶笑著離開了青山蘭德曼，嘴裡還帶著淡淡蛋糕甜香。至於蛋糕滋味如何？這麼說吧，

如此盡力要學著道地的海外第一家蘭德曼分店，必定不會在招牌點心上失常，您說是吧？

AUX BACCHANALES Café

巴黎一角重現銀座

那是在回旅店的路上。

我和已經成為外子的希波，帶著孩子在銀座走著。剛剛和紐約舊友餐聚時的興奮之情還沒有退潮，我們忍不住忘了還帶著孩子，還想在甚麼地方坐一下，再談談還沒有彼此時的青春歲月。這條路我們白天時匆匆走過，印象中有許多店家，不過在銀座區，即使是邊緣一隅，大部分的店都很早打烊。正因如此，看到街角那閃閃發光的咖啡館時，視線完全忍不住被吸引過去。

《AUX BACCHANALES Café》

地	址：東京都中央區銀座 6-3-2
電	話：+81 03-3569-0202
營業時間：9:00 - 23:00	

「好像回到巴黎！」我小聲跟希波說。

那是一間臨街的咖啡館，以東京來說規模十分巨大，幾乎盤據了整個街區。招牌大大地書寫著 AUX BACCHANALES Café，臨街放上幾張半露天的咖啡座，店面是一整列法式長門。因為是冬天，所以戶外特別放上了幾支路燈式暖爐，光是站在附近都能感覺溫暖。透過玻璃看見的是店裡的長吧檯和卡座式座位區，皮椅一律是暖洋洋的紅色，讓我想到巴黎的花神。

「進去看看？」希波說。

如果是人聲鼎沸的咖啡館大概並

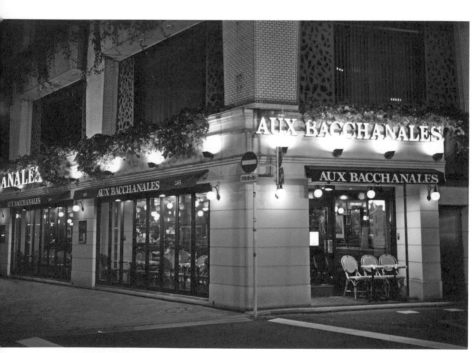

夜裡鄰街閃閃發光的 AUX BACCHANALES Café 非常顯眼。

不適合帶小小孩進入，不過當時恰好是非假日的夜裡九點，偌大的咖啡館只有兩桌客人。於是我們帶著旺盛的好奇心和一點戰戰兢兢，推入跟咖啡館絲毫不相襯的嬰兒車。如同巴黎侍者一般繫著黑領結的男人走來招呼，並沒有如巴黎人一般趾高氣昂，態度親切以外，對嬰兒車的存在也面不改色（我們在其他咖啡館接受過不同程度的「嬰兒車雷達」掃射，對於這個特別敏感）。

「小孩可以點 sorbet（雪酪）*4 喔。」他笑笑地提醒。

我看了下菜單，這間咖啡館連提供的飲品都非常巴黎，純粹的歐洲味。銀座一帶有相當多的「仿巴黎」或「仿歐洲」咖啡館，較具規模的大部分都有點年紀。雖然仿得很有風味，但只要攤開菜單，馬上會看見和洋交雜的甜點和飲品，口味還是偏日式，而且通常種類繁多。當然這樣的咖啡館也很有風情，甜點大多美味得無可挑剔，但還是能輕易地提醒你這是一間東京舖子。

若要像 AUX BACCHANALES 這樣堅持本格派巴黎的店就很稀少。仔細看菜單，蛋糕只有基本的幾樣，輕食的種類跟巴黎街頭咖啡館相去不遠，居然在飲品部分還看到香料熱紅酒的選項，真令人感到意外。在歐洲冬日，咖啡館和聖誕市集上，時常會聞到淡淡香甜的酒氣。那就是放了豆蔻、肉桂、薑糖等香料燉熱的紅葡萄酒，名為香料熱紅酒，是抵抗寒

*4：一種西式甜點，將水果冷凍再磨成冰沙。

冷嚴冬的飲料，大概跟日本冬季祭典會場上賣的熱騰騰甘酒的道理相似。

香料熱紅酒作法並不困難，大體上就是紅酒裡添加肉豆蔻、薑糖、肉桂等香料溫煮。因為不能煮滾以免酒精逸失，所以必須一直守在爐邊，也算是作起來有點麻煩的飲料。

天冷，又是為了這個好久未嚐的滋味，我難得捨棄咖啡，點了熱紅酒。

畢竟在歐洲，坐在咖啡館小酌也是一種生活日常嘛。

喝了酒，身子熱起來，屋內暖氣也盛，口乾舌燥之下聽從侍者建議，叫了一客 sorbet，母子倆你一口我一口，吃得滋滋有味。孩子對於第一次吃到檸檬口味 sorbet 大感驚奇，小臉皺成一團作出怪樣，侍者遠遠看著我們，忍不住也一臉笑意。

「真是不得了。」從洗手間回來的希波小聲告訴我。「我第一次在亞洲看到這麼巴黎風味的廁所，全鋪上馬賽克細磚和大鏡子，連洗手檯都好歐洲風。妳應該去拍照。」

冬夜在咖啡館小酌一杯熱紅酒，很是有歐洲風情。

我沒有真的去拍照（雖然以前在巴黎還真這樣幹過），但也忍不住去參觀了一趟洗手間，對希波的話深有同感，果然連廁所都是道地巴黎風情。說起來整間咖啡館唯一要扣分（？）的是侍者太過親切和善，這個跟巴黎可完全不一樣。

回來後和希波嘰嘰喳喳討論起來，這座徹頭徹尾的巴黎咖啡館怎麼能在東京生存？畢竟菜單上的甜點不多，主食也以輕食為主，選項很少，倒是酒類還算可以，跟一般在銀座街頭上的仿歐風咖啡館在本質上完全不同。如果說東京人很喜歡這樣的風格，那也不見得，畢竟真正的巴黎花神，在東京可是慘遭滑鐵盧，早在二〇〇五年就收掉表參道的店面回巴黎了。

上網一查，原來一九九五年成立的 AUX BACCHANALES Café，原本的宗旨就是「讓你以為不在東京」。那個年代的東京還不真正了解精品咖啡或歐式麵包，AUX BACCHANALES 也算是首開先河。看起來經營得相當不錯，不僅日本在有幾間分店，也有以餐廳型態經營的店舖，甚至邁出海外，在新加坡也有呢（我也去過）。不過到底為什麼會成功呢？畢竟正宗的老字號花神都慘兮兮地關門了，打不開這個東京市場。關於這個完全想不明白，大概只能歸咎於日本人愛用國貨了（笑）。

遠離
喧囂
的方法

●
○

東京這城市，就是有辦法天天像過節般地歡喜紛亂。可人
總有極煩躁極悶亂時刻，此時若能在濱離宮散步，就是件
很舒服的事。所費不過三百日圓，能聽上一段中文解說的
歷史導覽，遠望宮外摩天大樓，然後讚嘆自己居然能在寧
靜至極的寬闊庭園賞綠玩水。那是件很過癮的事。不過，
若是在深夜時分，挑間如同城市綠洲的好咖啡館靜心，更
是我通常的選擇。

椿屋珈琲

銀座的靜謐天地

說到東京，並不是太多人會特別想找咖啡館的地方。而其實我開始尋找咖啡館，也就只是個不得不的深夜習慣。

從中學時期開始，我的作息幾乎就不能說是正常，古怪的癖性是睡前需要一點一個人時光，可以不管旁人，隨便做些什麼事都好。也許看書，也許小聲地聽廣播，偶爾做頓宵夜。因此不論隔日幾點必須起床，總是鮮少在兩點以前入睡。這毛病即使旅途中也停不了。可便宜的東京旅館鮮少有不使人氣悶的。所以一日遊畢，不到舒服些的咖啡館坐坐，

《椿屋珈琲》銀座本店

地　　址	東京都中央区銀座 7-7-11 菅原電気ビル 2・3F
電　　話	03-3572-4949
營業時間	平日 10:00 - 翌 4:30，週末及假日 10:00 - 23:00

還真的不行。

此外，東京地鐵雖是全亞洲最早，路線總長將近三百公里之多（尚不包含JR線），卻並非全日通行。最後車大都截止在午夜，對一個不愛睡覺的旅人，面對有那麼多可看的東京，卻要時時記得終班時刻，實在是一件非常痛苦的事。

會如此將終班電車視做大事一樁，原因之一是計程車的價格令人咋舌。

正在東京當苦哈哈博士生的朋友，某次在便宜美味居酒屋裡邊喝酒邊閒談他在日本養成一夜三攤的「居酒屋習氣」時，我忍不住問到關於「終班電車」的大哉問。得到的回答是這樣：「別開玩笑了，喝再多都會記得趕上電車，如果叫計程車那可會花掉四分之一個月的生活費呢！」順便一提某個糊裡糊塗錯過電車因此走了三小時回家的慘況。

我對於朋友提到「如果萬一時」膠囊旅館住宿的解決方案興趣缺缺（正常距離下計程車資據說會是住宿費的兩倍以上啊！）。乾脆開始研究深夜營業的咖啡館。有段時間出遊東京，還會將所有靠近各大地鐵站收集到的全日無休、或營業至將近破曉的咖啡館一一標出，隨身攜帶，以防萬一。

「我走進漢堡店吃了吉士漢堡，喝了熱咖啡醒醒酒之後，到附近二輪電影院去看《畢業

生》。雖然是不覺得多有趣的電影，但因為也沒有別的事可做，因此就那樣又重複看了一次那部電影。然後走出電影院，一面想事情一面在清晨四點前冷冷的新宿街頭漫無目的地閒逛著。走累之後我走進一間通宵營業的喫茶店，決定一面喝咖啡讀書，一面等第一班電車。過一會而逐漸進來更多在等第一班電車的人，店裡開始擁擠起來。服務生走過來我這邊，說對不起可以讓別的客人也一起坐嗎？可以呀，我說。反正我只是在看書而已，對面誰要坐，我一點也不介意。」

——村上春樹‧《挪威的森林（上）》頁一一六

距離村上筆下將近二十年後的新宿街頭是不是還有二輪電影院、二輪電影的票價能夠便宜多少這種事，我一點都不知道。不過凌晨一點從車站出來時，通宵咖啡館看起來相當熱鬧；等到從咖啡館對面的小酒吧喝完酒出來，咖啡館熱鬧依然，而那時已經凌晨四點了呢。彼時「以防萬一沒搭上終班列車」的救命咖啡館清單裡，首間造訪的就是不眠新宿裡營業至清晨五點的咖啡館椿屋。

新宿椿屋一派大正時代風情，沉穩懷舊，燈光昏黃而木色深沉、彩繪馬賽克玻璃和西裝筆挺的侍者帶點莊嚴，擺明了是「別亂來」的店。不過新宿店滿是濃厚菸味，有些讓人受

不了。我索性放棄，又趕往充滿年輕朝氣的澀谷試試運氣。

澀谷椿屋的菸味好些，客人與新宿相比要年輕一截。這當然與澀谷地區的屬性相關，但也因此與氣氛穩重的椿屋並不相襯。隔桌的男孩掛著粗框眼鏡歪戴貝雷帽，七分緊身褲下是亮藍襪子和鮮黃球鞋。女伴也不遑多讓，雖然就顏色上來說是相當低調的深色系，不過是女僕裝唷，完全是「新時代咖啡館客」風格。

攤開價目，感覺高貴的咖啡館價格意外地平易近人。一杯經典咖啡只要五百日幣，續杯只要再加二百。別的地方不知道，但在東京這很便宜了，難怪年輕人也能輕鬆在此談天等人。我點了拿鐵，結果送上來一碗浮著兔子臉的奶泡咖啡，這是澀谷分店特為年輕客人預備的特色，並不是每間都有。

每間椿屋都是同中求異，細看各有風姿。

某次在東京跨年，夜裡在淺草喫了炸蝦蕎麥麵，本來還算和煦的天氣驟然冷。跳著腳看完頗具下町風情*5的燈飾後，距離跨年時間約莫還有五個鐘頭。在冷颼颼的天氣裡（大約二度左右），不想到太熱鬧的地方跟人擠，卻不知道能做什麼。

「銀座好了，這時候人一定不多。」當時一起準備跨年的朋友說。

入夜的銀座確實安靜。椿屋原本就是從銀座起始的咖啡館，代表的標誌是優雅山茶花。

雖然去過的分店無一不是熱鬧嘈雜，但所查到的資料都說銀座本店氣氛嫻靜。想著五小時後的跨年要去增上寺人擠人，現在無論如何不想去人多地方。

銀座椿屋本店果然沒有讓人失望。

「好安靜啊。」同行的朋友悄聲說。

當然安靜。占足兩層樓的咖啡館總共只有三桌客人，雖然同是大正風格，店裡氣氛也有不同。燈光要更昏暗一點，舊式古董大櫃上擺放沉穩的日式花瓶大燈，微光點滴從布燈罩裡溢出。掛著的畫，角落的座鐘，櫥櫃裡的小飾品，每一樣在其他分店彷彿都出現過，如果再幫她們各添上十五年的歲月，感覺就會是銀座店裡的樣子。

人客稀少的店裡相當安靜，菜單上的價格也不一樣。大約是為了應付不同層級的客人，相同的品項在銀座店猛地多了幾百日幣。原本在澀谷店一杯五百日幣的經典咖啡，移到銀

*5：下町指靠河近海等低地，為古代庶民聚集的工商業區。

座後變成八百日幣，澀谷店有的續杯兩百元的服務更是直接消失。其餘花式咖啡隨便都要上千，相當銀座的價格。

端莊女侍送上白底青花骨瓷杯盛著濃郁的經典咖啡、高腳玻璃杯盛著以咖啡凝結成冰塊的冰滴咖啡、盛裝在碎花杯的拿鐵，泡沫上浮著優雅拉花。啜著咖啡，感覺椿屋的眾多分店似乎多少都缺了一點本店優雅，也許是因為器具關係，也許是因為夜銀座的寧靜本來就不是他處可以比擬。雖然說，實在是傷荷包一點。

「妳知道價錢這種東西是反應成本的，而營造氣氛所費不貲不是？」同行朋友輕聲說。角落裡裝飾的古老大提琴像是低眉斂首古美人低語。

禁煙席
NO SMOKING

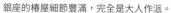
銀座的椿屋細節豐滿，完全是大人作派。

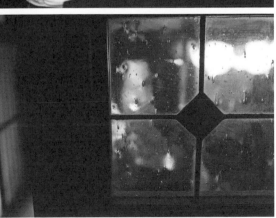

眼角偷偷瞄過，隔了兩桌年紀看來異甚大的男女客人，男人的手正輕穩地握著女人，雙方臉龐逐漸接近，優美細長的頸項交疊成心，柔美一如電影場景。如此地方就是進行著什麼，也優雅浪漫。

於是雖說我小氣成性，但仍愛上銀座椿屋。畢竟能同時擁有甘醇咖啡與心情寧靜的地方不多，那麼稍微多花一些錢，還是很上算的事。

茜屋珈琲店

輕井澤的氣息

本來並沒有打算喝咖啡。在往歌舞伎座前進時。

那個時候對於蛋包飯這項料理充滿興趣，想要走到東銀座的原因完全是因為聽說這裡有一間價格上屬於 B 級美食，品嘗起來卻有 A 級水準的蛋包飯。賣蛋包飯的小店叫做喫茶 You，據說口味做出來與名店泰明軒相去不遠，賣相則還要更上一籌，價格卻只要泰明軒的一半。我完全是為了照片上看起來十分美麗的蛋包飯才走了這段路，對於名店四立地價高貴的銀座居然還可以便宜供餐這件事十分好奇。

《茜屋珈琲店》

地　　址：東京都中央区銀座 4-13-15 成和ビル
　　　　　1F

電　　話：+81 3-3546-0951

営業時間：12:00 - 21:00

蛋包飯好不好吃並不是這裡要說的重點，但可以稍微透露：名不虛傳。吃到美味的蛋包飯自然心滿意足，因為點的是套餐，餐後也附上了咖啡。咖啡的味道就不能強求，大約比家庭餐廳那令人難以嚥下的咖啡強上一點。然而當走出喫茶 You，看到旁邊用漂亮字體鐫刻在木板的招牌上書寫著：「茜屋珈琲」時，腳步自然而然停頓，一頭鑽進氣氛靜謐，裝潢格調很符合個人喜好的小咖啡館。

點了招牌咖啡，老闆一人在吧檯後忙碌。老唱盤和黑膠塞在長櫃一角，正緩緩轉動，沙發靠著牆做出的架子上擱著一套日本史和幾本小說，花朵狀的壁燈和圖案朦朧的沙發散發出歲月的迷離，櫃檯上擺著一個足夠養魚的大酒杯，裡面裝滿了零錢。

這是一個一絲不苟的人營造出的空間，每樣東西都實用而適切地在淡淡的蕭邦琴聲中靜靜地存在。茜屋的老闆不是太親切的人，面容嚴肅認真，咖啡的濃香不一會就蔓延到小館的每個角落。老闆端上咖啡，杯具附上的小茶匙頂端綴著兩個鈴鐺，輕輕攪拌就會發出叮

茜屋珈琲店名用漂亮的字體刻在木板上。

歲月感的裝潢。

點綴著鈴鐺的小茶匙。

鈴鈴的聲音。當時店裡只有我一個人，那聲音清脆地像點綴。可是如果客滿，叮鈴鈴的聲音恐怕會此起彼落。想到那場面就忍不住笑出聲。

當時我還沒有意會到我已經進入了某種程度上的咖啡名店，只是歪著頭好奇看著黏貼了茜屋字樣的大瓶果汁、果醬在屋內一隅擺著，一面想「原來還兼賣這個？為什麼呢？」

一直要到以後去了輕井澤，在車站和輕井澤的舊銀座區，分別看到用同樣字體書寫在木板上的茜屋珈琲招牌時，才恍然大悟。原來是從輕井澤出去的店啊？那麼兼賣輕井澤的特產就不奇怪了。但當時不清楚，目光只快速掠過了包裝精美的水果製品，指著牆上木製的價目表好奇地問老闆：「不管甚麼都賣九九五日圓嗎？」

那塊厚實木頭上列出了茜屋所賣的所有飲料，冰咖啡也好、熱咖啡也好、紅茶、果汁……全部都是這個價格。老闆沉默地看著我，點點頭，沒有說話。事實上進了店後似乎沒有聽過老闆開口，就是點咖啡時他也只是點點頭表示「知道了」而已。長夜無事，我坐在安靜的店裡看著人進人出。客人結帳時遞了千元大鈔出去，老闆就從櫃檯上的大玻璃杯裡摸出一枚銅板找給客人。偶爾也有客人直接又把那五元銅板扔回玻璃杯，然後發出叮一聲銅板撞擊的聲音。

零錢酒杯。

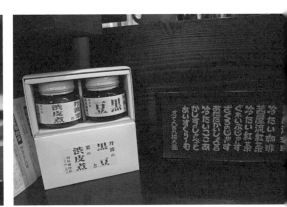

全部九百九拾五圓。

後來我因緣際會跟輕井澤茜屋的小老闆聊起（與東京店不同，這位老闆的話就多了），才知道茜屋在咖啡界也小有名氣，輕井澤店更是小野洋子的愛店。輕井澤車站的茜屋珈琲收納了各種高價的美麗咖啡杯，也不吝惜讓客人使用。至於這間東京分店，小老闆說，那是他叔叔開的店，至於定價九百九十五日幣的原因他也不太明白，畢竟價格跟輕井澤店並不一致。五元銅板在日文的發音就是「緣」，推測他叔叔大約想來喝咖啡的客人結緣吧？

如果真的要比較，輕井澤的兩間茜屋說起來都要更沉穩大氣一些，小老闆也更親切好客。不過若純論咖啡，美味的程度倒是無分軒輊。不過不管怎麼樣，在東京能找到一間咖啡好喝、交通方便、人少、音樂適切音量又不過大的咖啡館（或任何可久坐的地方），畢竟還是難得之事。於是在銀座散步後到喫茶 You 吃頓飯，再去茜屋喝杯咖啡，靜靜聽一段音樂，就成為東京旅行的至福時光。

這也可以說是某種程度的都會心靈綠洲吧？

山之上珈琲客廳

假裝名作家

「我想帶妳去一間特別的館，就在神保町。不過大概跟本地的氣氛不太一樣。」典子說。

典子是行銷企劃，大半的工作在家裡或咖啡館完成，她知道我是個咖啡館迷，也很有興趣地想讓我多看看東京有味道的一面。「妳也是寫作的人，去這間咖啡館一定會很有感覺的。」

當時我們正打算走到御茶之水，看看當初在《珈琲時光》裡頗具意義的綠鐵橋與電車穿越的場景。我抱著電影追尋和多少有點鐵道迷的成分，打算把那個畫面錄下。典子指著前

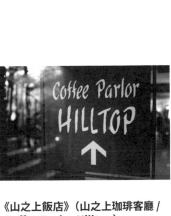

《山之上飯店》（山之上珈琲客廳 / Coffee Parlor Hilltop）

| 地　　址：東京都千代田区神田駿河台 1-1 |
| 電　　話：03-3293-2311 |
| 營業時間：11:30 - 20:00 |

方的大樓說那是明治大學，灰撲撲地並不好看，隨即就在快到那大樓前左轉進了一條蜿蜒向上的小道。

小道並不長，路底小山丘上的是棟以飯店來說有點小的建築，也灰撲撲的，但是比明治大學方方正正沒有設計的外表要來得有味道多，有點形似在維也納看慣的新藝術風格——大體上線條簡單，細部的裝束卻很注意——的樣子。

「那是山之上飯店（HillTop Hotel），文人之間有名的都心避暑地唷。」典子興奮地跟我說。

山之上飯店十分小巧，就在明治大學隔壁的駿河臺小坡，也就是正在東京中心，位置非常方便。雖然所在之地還算熱鬧，且是交通熱點，小丘上的飯店卻因為與街道隔了一點距離，十分安靜，裝潢也典雅。因為就在出版社眾多的神田區，又兼氣氛雅緻，所以不但作家們自己喜歡這個地方，同時也是出版社特愛拿來對付拖稿作家的地方。從前若是作家們耽逸於玩樂，快到交稿時間還交不出點東西時，出版商們常常會「請」這些作家先

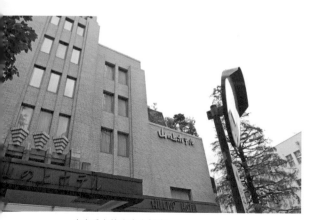
小山丘上的山之上飯店。

生們好好住在山之上飯店一個月，美其名是「讓你們有空間和心情好好寫作」，實際就是軟禁，「看你們還不給我寫出來，不交稿子就不用回家了！」差不多就是這個意思。

我坐進山之上飯店一樓很迷你的咖啡廳，這裡以客廳為名，據說也確實是作家們的交誼之地。看著飯店簡介上房間的照片，有榻榻米的，也有洋房套間，這間飯店素以貼心服務和個性飯店知名，餐點也是有名的美味，有一說是飯店的前身便是研究食衣住的機構，也因此在這些方面更為講究，不過被催稿的作家入住這裡，那不是更不想準時交稿，多住幾天不更好嗎？

「這咖啡廳真是小，作家們要是坐在這裡寫作，恐怕聊天的時間要比寫作多吧？」這不是開玩笑，咖啡室的大小像是兩個大房間，卻林林總總排了許多桌椅、點心櫃、衣架掛鐘什物。要命的是人非常多，我們也是等了一番才排到座位。

雖然客人尚稱優雅，但同時間這樣多人在窄小空間裡說話，就是輕聲，也相當吵。這場景擺在法國沙龍相當適合，不過要日本作家如川端康成、池波正太郎或三島由紀夫（這三位都是時常來此的名作家）等人在這個環境下寫作，還真是有點難以想像。

「他們都在房間寫作，忙起來是根本不出房門的，飯店會送三餐進去，是名符其實的『軟禁』唷。」典子說。

原來呀。我抬頭觀看山之上咖啡廳裡精緻迷人的雕花吊燈，隔壁小型半露天的活動場地上正在舉行一場很西式的婚禮。如今山之上飯店最有名的是精緻婚宴，穿著整整齊齊的賓客在這個饒有古味的優雅飯店梭巡。曾經很想來這裡住看看的典子說，這間飯店的住宿計劃裡就有「名作家體驗」，住在當年川端康成或三島由紀夫喜愛的房間一宿，假裝自己是名作家。聽上去很吸引人，雖然價錢高了點。

好吧，暫時當不成名作家也沒關係，總可以叫杯給作家熬夜提神用的黑咖啡來試試。不騙你，菜單上就有濃厚的「熬夜咖啡」選項，這樣多少也沾染到一點文學氣質了吧？

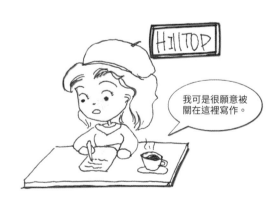

我可是很願意被關在這裡寫作。

古瀨戶珈琲

神保町中的另類一角

神保町之於東京，如同查令十字路之於倫敦，是極其有名的古書，或用可親一點的說法，二手書的集中地。這樣的地方，本來就分外氣質，何況神保町區人流不高，又咖啡館叢立，想在東京都中暫離塵囂，此處無疑是上佳之地。

因為地緣之故，神保町的咖啡館大半要走文青復古風，實際上也確實許多名店已是歷史悠久。其中一間名為古瀨戶的咖啡館，樣式古樸，杯具討喜，完全是想像中此地應有的店家，也是很受歡迎的店家。但是在有孩子之後，更喜歡去的變成了氣氛慵懶鬆散的古瀨戶

《古瀨戶珈琲》

地　　址：東京都千代田区神田神保町 1-7
電　　話：+81 3-3294-7941
營業時間：10:00 - 20:00

新店，這在神保町區，應該算是相當另類的咖啡館。

古瀨戶咖啡館新館在神保町是異數，迴異於大部分此處咖啡館的昏暗窄小，位於一樓的古瀨戶門面雖然縮在大樓裡，要走過大樓穿堂才能看到窄小店門，實際的面積卻相當大。不要說在神保町，就算是與東京其他地方相比，都可以說是「大咖啡館」的規格。此外，這裡既不昏暗也不講古舊，整體空間相當明亮鮮活，以海藍作主軸顏色，佐以明黃和豔紅的線條，其間也有人物圖樣，牆壁宛然成為另種畫布，完全不是暮氣沉沉的昭和路線。

咖啡館的主空間以鋼琴形狀的桌子形塑音樂主題，視覺上也並不呆板直條，而做出活潑的弧形飾條，牆上更掛著主題形形色色，但色彩都很豐富的大型畫作，整體而言完全不像能在此處看到的咖啡館。

就我的經驗，即使帶上大嬰兒、推著嬰兒車，在古瀨戶裡也能非常開心。或許是明亮的色澤，或許是氣氛的歡脫，總之嬰兒咯咯笑個不停，也不必擔心誰給白眼。小小孩不坐嬰兒車邁著小腿自行探索似乎也不是過分的事。有點年紀的古瀨戶經理人會瞇著眼睛笑著看看，偶爾也逗逗嬰兒，看起來對於空間裡多了這麼一位小小客人並沒有什麼不滿意的樣子，也不太擔心店裡陳設的藝術品安危。此處喝咖啡看報紙聊天的客人大都抱著無所謂的態度，繼續做著本來做的事，有沒有嬰孩並不在乎，偶爾還會跟四處走動的嬰兒打招呼。

嬰孩可以好好伸展小小身軀，大人也能好好放鬆心情。居然這樣充滿藝術氣息的地方，也能感覺出親子友善的氛圍。

純粹就美味來說，咖啡程度上要稍微遜色，如果對咖啡十分講究，或許應該要去古賴戶本店較佳。話雖如此，咖啡並不糟糕。菜單上的選擇有限，咖啡以外只有餅乾和咖哩飯，因為品項少，水準倒都很過得去。服務上維持老派作風，東西端上就不再打擾，要坐多久感覺上都沒問題，是很舒服的地方。

早前去的時候，牆上的畫作全都出自一位名為「城戶真亞子」的畫家作品。牆上貼了紙片粗略寫了繪者的生平事蹟，似乎是個藝人。上網鍵入「城戶真亞子」，能看到一大堆早期的泳裝照，感覺上這位真亞子女士是早期走明豔性感路線的女星，作品果然也與她的演藝人生呈現統一風格，用色非常明亮大膽。

幾次觀察，古瀬戶從彷彿是專賣城戶真亞子作品的專門店家，逐步轉型成相當正式的畫廊，目前大致兩到三個月會換展不同人的作品，但是真亞子女士的作品仍舊能時時看見。或許店主人是城戶真亞子的粉絲也說不一定呢。

雖然我對畫沒有評判能力，不過幾次來古瀬戶，所展出的作品都偏向明亮熱情的色系，光看著也能感受心情飛揚。說起來坐在這裡聊天喝咖啡真是非常悠哉，時間的流逝都可以

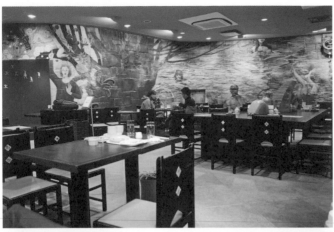

古瀬戶新店空間裝潢非常明豔繽紛。

置於腦後。雖然我的孩子早已經脫離嬰兒期，但是帶著小學生的他在明亮的古瀬戶卻是另一種趣味呢。

旅行的
「緣」點：
珈琲時光

●
○

《珈琲時光》，大概不能說是商業片子。如果不是靜下心來慢慢地看，也許會感覺這電影很無聊也說不定。這部電影絕大部分所表達的，只是極平常的日常，不激情也不特別，是主軸都不算明確的家居生活。或可能也不能這樣說，該是大部份電影呈現方式總想著如何在二小時內塞進最多情節，好讓步調緊湊。《珈琲時光》卻正好相反，每一個場景停留的時間、凝滯的運鏡都出乎意料地長，因此留下了少有的「電影留白」，在鏡頭中空出餘韻。

引用名影評人藍祖蔚先生的話：「《珈琲時光》裡的悠閒就是最重要的基調，片中的每個人都很悠閒但絕非無所事事，一股不合時宜的悠閒貫穿了全片。」這也許是電影上映多年後，我忽然真實喜歡上的原因。現在的我，不正是很悠閒但絕非無所事事的樣子，以自己的速度看電影、以自己的速度查資料、以自己的速度寫書、演講、談攝影、旅行，一股不合時宜的悠閒貫穿了我的生活。

《珈琲時光》，是品嘗咖啡的一段時光——改變心情，重新安置，再度面對人生，儘管短暫，卻具有貴重而濃密的時間質量。

這正是我現在的時光。

關於《珈琲時光》

電影故事

〇三年的東京，自由作家陽子從臺灣回來。她帶著臺灣帶回來的紀念品拜訪在神保町經營古書店的第二代老闆肇。肇是鐵道迷，也是陽子因工作需求而認識的好友。肇在工作之餘喜歡在各個車站收錄火車聲音，陽子則為了手上正要撰寫的人物，臺灣出生活躍於日本的音樂家江文也而奔波各地。肇幫忙陽子找尋可能資料，也花相當多的時間聽著陽子胡思亂想或心情不安時做下的夢。肇的好友誠治在天婦羅屋工作，與陽子也有著淡淡情誼。

許久沒回到老家的陽子，在中元掃墓回鄉時無預警地告知父母自己懷孕的消息。父親默

然不語，與陽子感情良好的繼母則難掩擔憂。回到東京後，陽子在找尋江文也東京足跡時接連受挫，江文也時常去的都丸書店，老闆已經不記得其人，江文也駐足的咖啡館也改建大樓。追尋過程中，陽子告訴總是從旁協助的肇自己已經懷孕。肇對陽子的情感曖昧難明，雖不明說，卻因此更加守護陽子，甚至為身體虛弱在家休息的陽子煮食。電影裡，陽子和寡言的肇共處時，表情總是寧靜。兩人談著無關緊要的話，做著無關緊要的事，時間緩緩流逝。

陽子的父母帶著陽子喜愛的燉肉馬鈴薯來看她，對女兒懷孕的擔心溢於言表；肇與陽子則有著難以言喻的緣分，在結尾裡，獨個在電車中睡著的陽子，卻一醒來就發現肇站在身旁守候。結尾是如此寧靜，陽子享受著日常裡可以任性的幸福。電影就此結束，肇最後有沒有跟陽子告白、兩個人是否在一起，全都不是電影情節。如同片名的涵義，《珈琲時光》，是品嘗咖啡的一段時光──改變心情，重新安置，再度面對人生，儘管短暫，卻具有貴重而濃密的時間質量。

未來風雨如何不知，但當下是寧靜而寶貴的。我想，這是電影所要說的。

起心動念將多年的咖啡館片段集結成書，主要就是為了追尋《珈琲時光》中的咖啡館場景，以及所衍伸出的難忘經歷。當年憑藉運氣，帶著一本專談神保町的小書在神保町漫

尋，書裡目錄有項「映畫中的神保町」（電影中的神保町）。裡面首先提到的就是侯孝賢為紀念日本名導小津安二郎百年冥誕拍攝的《珈琲時光》。短短一頁裡按照時間順序還有小津執導的《東京暮色》、《伊豆的踊子》、《自由學校》、《帝都物語》等等。看著日文書，想著也許在神保町當地的商家對電影《珈琲時光》都不陌生吧？

按圖索驥先是找到了已經歇業的電影中場景，咖啡館艾莉卡，在店前意外地有了段奇妙的對話。再後來找到了艾莉卡二店，原來電影中的咖啡館老闆正是由當初原艾莉卡的真正老闆本色出演。經營艾莉卡二店的人，則是原店老闆的弟弟。他同我說哥哥已經病故，如今他是艾莉卡的主人了。我於是拿著介紹電影《珈琲時光》的書，請二店老闆會沢先生簽名，惹笑了一屋子的老客新客，和會沢先生的溫柔女兒。時光荏苒，那段記憶仍然鮮活地在腦中，躍躍於紙上，然而連艾莉卡二店都抵擋不住歲月的無情，與一店一般消逝在神保町中。當年一店門上貼著曖昧不明的歇業字條，如今不知是否也在二店門口貼上了呢？

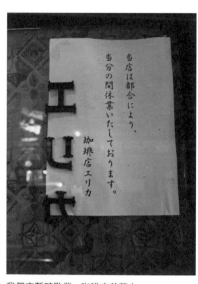

我們店暫時歇業　珈琲店艾莉卡

誠心堂書店

與肇無關的「謝謝妳」

探訪神保町，或說探訪《珈琲時光》裡的場景，差不多是在日本三一一震災後一個月的事。這個時候的東京，遊人幾乎沒有，雖說是櫻花盛開時分，櫻樹下觀花的人們，笑顏也難綻放。慣於在下班後續攤續攤再續攤的上班人士，感覺開始節制地喝酒，所以難得的，夜裡路上的醉漢，整體而言不易看見。

那天夜裡從後樂園左近走到神保町，想看看《珈琲時光》裡，男主角肇工作的誠心堂書店，夜裡看起來會是什麼模樣。

《誠心堂書店》

地　　址：東京都千代田区神田神保町 2-24

電　　話：03-3262-5947

營業時間：10：00 - 18：30，週日及假日不營業

電影裡的誠心堂，記憶最深的一幕是：

陽光斜落，書櫃上的老掛鐘時間正在四點整，陽子走了進來，坐在肇的身邊，兩人周圍全是數不盡的舊書和一個個排列齊整的書櫃，他們聊著無關緊要的話。門外急匆匆走進一個繫著領結的侍者，端著大銀盤子，盤子上放著一大壺咖啡和一套咖啡杯。侍者恭敬地倒出一杯咖啡，放在矮桌子上，收起了銀盤子和咖啡壺，又急匆匆地走了。陽子對肇說：

「咖啡是我叫給你的。」

那整幕又安靜又優雅又日常又詭異（有這樣叫咖啡外賣的服務？）的畫面，就是在誠心堂裡拍攝完成。肇，在電影裡，是誠心堂的二代老闆。

我喜歡極了那幕畫面。但白日來此時，只能鬼祟偷窺誠心堂內的景象，相當不敢越雷池一步，連在店門口舉起相機拍照都小心翼翼，害怕店頭狀似老闆的凶惡大叔（長得一點也不像演肇的淺野忠信），會衝出門來像趕小雞似地把我趕走……夜裡就沒問題了吧？我想。所以在晚上書店肯定關門的十點半，我出現在誠心堂前，靜靜地拍照，收錄一點附近的聲音影像。

「小姐妳在拍什麼？這有什麼好拍的？」出乎意外，居然在誠心堂前碰到了數日來都沒有見過的醉酒上班族！眼前五六個穿西裝打領帶的大哥，斜眼看我，酒氣沖天。

「哪裡來的呀？」

「臺灣。」

「臺灣呀？妳好妳好。」其中妳好兩字是字正腔圓的國語。

「你會講國語啊？」

「會啊我很厲害呢！」（這句話又變回英日語混雜）

雖然是一群醉漢，不過看起來都是正當的上班族，像是小主管或中階主管的等級。怕是不怕的，但是他們剛好擋在我和誠心堂之間，這就有點麻煩。不過我猜想他們只是想秀一下幾句不知哪裡學來的國語，大概不多久就會離開。

藏身書店街的誠心堂。

「妳是臺灣哪裡來的呀?」醉漢之二,個子相當高,看起來很端正的人開口了。說的是無庸置疑、非常臺灣的國語。

「我是從臺北來的。哇,你是在日本上班的臺灣人嗎?」對,醉漢二先生的國語好到讓我誤以為碰到本國人。

「喔,不是的,我之前派駐到臺灣兩年,也是臺北,很喜歡那邊呢。被調回來真可惜。」

「對了,這間書店有什麼好拍的呢?我們常常經過唷,看不出來有什麼特別。」

我大致解釋了《珈琲時光》、侯孝賢與小津安二郎。中途忍受了幾次醉漢一與其他人的打斷:「我的國語好是騙你的,他的中文才是真正好!」諸如此類的話。

「嗯,侯先生很有名唷,不過我還沒看過他的電影。」高個子先生有點不好意思地說,然後轉頭對著眾醉漢:「喂,不要打擾小姐了,讓人家好好拍照吧!」高個先生朝我擺擺手:「希望妳在日本的旅途愉快。」

「謝謝。」我正等著他們走過我的鏡頭,這時高個子先生突然停下腳步,轉身面對我,恭恭敬敬地鞠了個大躬。

「謝謝妳在這個時間,我們日本這種狀況時還肯來這裡旅遊,真的很謝謝妳!」

也許高個子先生是眾人的長官吧?其他人見他如此也都轉身來對我恭恭敬敬地鞠了躬,

神情蕭穆，跟剛剛喝多了鬧著的樣子截然兩樣。

「要好好玩唷！」幾個大男人邊走邊回頭，又恢復成小孩似地，揮著手越走越遠。

我看著他們的背影，再抬起頭看看誠心堂的招牌。災後來日本，當然也有掙扎，也神經質地天天上日本官方網站查每日輻射量。只是身到此處，早就決定不去多想，竟因此忘卻了許多日本人正在度過「非常時期」。

空氣微微流動著，夜裡的風清爽，現在才去猜測風裡是不是有輻射微塵，未免太過無聊。我暫時放下相機，坐看燈火漸滅的白山通。誠心堂對面的咸亨酒店前種了一棵好大好美的柳樹。在街燈下、微風裡伸出了細長柔美的碧綠枝條，款款地搖曳生姿。

誠心堂‧夜。

艾莉卡2店

找尋陽子的艾莉卡

艾莉卡（エリカ／Erika），是《珈琲時光》裡，陽子喜歡的一間咖啡館。

《珈琲時光》裡出現的咖啡館其實並不只一間。至少有樂町對面車站的二樓，那間有著方塊狀格子窗的咖啡館、陽子和肇相約著說話的地方，應該也是一間有趣的咖啡館。只是，陽子孤身一人窩坐一角的艾莉卡珈琲，那半罩著陽光，默默看著電腦，隨便寫點什麼的，或陽子接打到咖啡館的電話的艾莉卡老闆；或是那愛心形狀椅背的座椅，牆上幽幽的油畫，金色微塵在日光裡飄浮景象，

艾莉卡，這一半是深沉木色的那間咖啡館，卻以一種更幽微的方式敲動我的某根神經。

我想找到艾莉卡，或者說，我是為了找到艾莉卡，才特地再來神保町也不為過。

仔細查了資料，知道真正是電影場景的艾莉卡，與同樣是電影重要場景的誠心堂一樣，位於白山通上。找是很好找的，只是，因為老闆已然病逝，目前該店進入「無限期歇業中」的狀態。知道這消息時，我記得也曾大嘆運氣不好，怎麼如同陽子般，也是太晚尋訪江文也鍾愛的咖啡館，到最後連咖啡館的「遺跡」都找不到。幸好的是，雖然如陽子一般遭遇，原址的艾莉卡已關門大吉，卻沒有整建成別的看不出什麼的建物。更好的是，艾莉卡並非僅此一家，離原店不遠，按地圖看是從白山通轉進的一條小巷子裡，同樣是神保町範圍裡，還有另外一間艾莉卡。

在大雨滂沱裡，我沿著白山通小心地走著。由於日本地址的排列組合異於他地，神保町一帶又因為有接近半數以上的地址未經過戶籍編制，而以土地編號標示，若是真要按地址找，可能會出人命。於是我依著 Google 地圖，仔細地算著路口，深怕錯過。

大雨裡視線不清，我卻遠遠從巷口就看見巷子裡離著一個街口的艾莉卡。深黃底咖啡色字樣的店招，一如白山通上的舊店，容易辨識。我收了傘，甩甩傘上如小河分流的雨水，將傘置入傘架。然後推開艾莉卡的門。

推開門後，有三雙眼睛盯著我。

雖然並不是電影中的艾莉卡，但這家「艾莉卡」奇妙地保有電影裡的氣氛。同樣心型椅背的椅子、同樣深沉木色調、同樣寧靜的氣氛。雖然連鎖型態的咖啡館原本多少就會使用相同布置，但我感覺，並不完全因為如此。說不定多少也是因為老闆先生也是個頭髮少少的歐吉桑？

喔，這個頭髮少少的歐吉桑，就是正在看著我的三雙眼睛中其中之一的主人。

不清楚是不是神保町內的咖啡館都只習慣時常上門的顧客？

「下大雨還特地跑到巷子裡來，又沒見過，這傢伙是幹麻來的呀？」大約就是老闆、狀似老闆女兒的大姐和顯然是常客的老先生望向我時充滿的問號。

「要點什麼呢？」那位大姐遞給我菜單，一面好奇

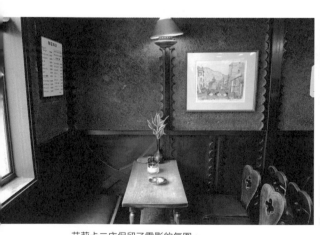

艾莉卡二店保留了電影的氛圍。

地看著我隨身攜帶關於神保町的日文書。我點了咖啡，順便翻開書裡關於映畫的那頁。我是影迷，在這裡為了小津安二郎拍了一部片子唷。我是影迷，順便來看看的。」

「嗯，有個臺灣導演叫侯孝賢的，在這裡為了小津安二郎拍了一部片子唷。我是影迷，順便來看看的。」

「原來是這樣啊，難怪。」大姐拿起書，認真看完小小一段文字。「不知道是不是我們這裡呢，我問問唷。」

大姐轉身走到吧檯後，跟老老闆吱吱喳喳一番。

「好像是有這麼回事，那多久前？好幾年囉。不過應該不是我們這間。」

「我知道，是白山通上那間，不過看起來關門了，還會開嗎？」

「應該不會吧。那間唷，是我哥哥開的，我哥哥好像也有在那部電影裡唷。不過他生了嚴重的病，已經過世啦！」

「喔，不會吧，妳是臺灣來的？來這間小小破破的咖啡館唷？」坐在旁邊聽的老客人開口，「老闆呀，看不出來你這裡變成觀光勝地唷。」

艾莉卡裡原本寧靜的時光打破，店裡的幾個人（我進門後又來了幾個較年輕的咖啡客）開始討論起電影和過去的好時光。原本有點謹慎防衛的老老闆招我進去吧檯看看。「我們咖啡都是這樣濾出來的唷，有點講究吧？」

與老闆合照。

老實說，咖啡味道普普通通，但是老老闆挺得意，我也很開心，順勢想幫老闆好好拍張照片，老老闆卻說什麼都要我陪他一起合照。於是合照是照了一張，卻有點不滿足。那麼……「老闆你幫我簽個名好嗎？簽在這一頁。」

「可是我沒有在電影裡唷。是我哥哥哪！」

「但是你保留住電影裡的風景呀。」

「這樣說也是喔？」老闆於是興高采烈地在書裡簽下了「会澤武男」四個字。

「老闆你現在是名人了唷，有小姐找你簽名欸。」後來的幾個客人嚷嚷，看起來都像是附近店家裡工作的人。老闆的女兒看著老闆開心的笑容，自己也微微笑著，眼神很溫柔。

喧鬧氣氛雖然絕對不是我本來想尋覓《珈琲時光》中日常生活的樣貌，但看著眼前如此一幕，卻真正感覺在日常裡加上一點點什麼，多少能為生活帶來點不一樣，這又未嘗不好。

嗯，不過，看著老闆女兒溫柔寵愛著上了年紀父親的眼神，我不覺有些想家了。唔，晚上回飯店，打個電話回家，聽聽老爸老媽聲音好了。

沙保喫茶店

找尋艾莉卡番外篇

夜裡九點，這個時間還稱不上深夜，對於新宿澀谷來說，是剛要開始熱鬧的時段，不過神保町一帶的店家則大半已經進入休息狀態，摸摸索索地在安靜的白山通查找，不特別費功夫，就找到了電影中的艾莉卡。只是，門口貼著休業中的告示。

我對著門口看了又看，拍了又拍，有些不甘心地叫住兩位剛巧經過身邊的小姐。兩位小姐看起來剛下班不久，感謝她們在其實不明亮的街道上沒有被我驚嚇，有禮地為我停下腳步。

「請問您知道這家咖啡館關很久了嗎？」

《沙保喫茶店》（さぼうる / Sabouru）

地　　址：東京都神田神保町 1-11
電　　話：03-3291-8404
營業時間：9:00 - 23:00，週日不營業

「沒看它開過唷。告示上看起來，應該很久很久都不會再開了。」小姐之一說。

「這家咖啡館怎麼了嗎？很有名嗎？怎麼會想來呀？」小姐之二好奇地問道。

「嗯，因為有部電影在這裡取景的緣故……」我如實告知前因後果，兩個小姐不知道是真的有興趣或是展現禮貌，又或是純粹好奇，十分有興味地聽著。雖然實際上她們沒看過《珈琲時光》，沒聽過侯孝賢，甚至也不知道小津安二郎。

「不過唷，神保町有間超級有名的咖啡館唷，妳要做咖啡館之旅，就一定要去這間。」

「我知道她說哪間！妳說的是『沙保』對不對？我跟妳說唷，那間真的很有名，很多電視節目都報導過，也有很多名人去過呢！」

「就是！來神保町不去那間實在太可惜了！」

兩位年輕女士吱吱喳喳十分熱心，順路陪著我走回飯店，沿路還認真地使用手機找出

「那間」咖啡館的地址與地圖標示。

「那麼妳明天一定要去看看。」我快到飯店時兩位小姐這麼說，她們的住家還遠，據說還要再走上二十分鐘才會到。

我握著手中的地址和兩個小姐就著路燈畫下的簡略地圖，覺得明天如果不真去這間咖啡館看看未免太對不起人。

沙保（さばうる）珈琲位於靖國通上廣文館書店後方巷子，開業於一九五五年，算起來也是將近六十年的老店。根據《神保町書蟲》一書上的說法（這間是該書作者池谷伊佐夫唯一在書中提到的咖啡館，日文的神保町專書裡也有該咖啡館的註記），店名さばうる，來源是西班牙文裡的 sabor，也就是品味、味覺的意思，跟發音幾乎一樣的另個日文字「さばる」（翹班翹課之意）不同。不過若是實際到店裡，恐怕大部分的客人都是把沙保當成是「翹班翹課的好地方」才是。

‧‧‧

光是看到沙保的店舖就會感覺違和，像是漂流木製成的焦黑色門面，矗立了一尊突兀的民俗木雕，像是印地安圖騰，若說是臺灣原民的標誌好像也行。另外沿著窗邊密密麻麻種了成排的闊葉植物，還有株高度跨過兩層樓的大樹，將門面遮擋得難

藏在繁茂枝葉裡的沙保。

見天日。這實在不像是東京的咖啡館，既不潔淨也不真是懷舊風味，簡直詭異極了。不過若是為了翹班翹課，躲在這裡極不可能被窗外走過的行人發現，蓋因窗前枝繁葉茂的植物實在過盛的緣故。

不過，這卻是在神保町裡首次在早晨時段拜訪，還可以大滿座的咖啡館。

感覺像是老闆的人親切地招呼我入座：「隨便坐啊。」他的意思是這樣。不過，先不說其實很滿的咖啡館空位並不多，隔間奇特的內裝，暫時也很難讓我決定該坐在哪。店內真正昏暗，但模糊看得出高低落差很大，靠窗的一排多少還有點日光，感覺也比較像一般的咖啡館座位，往裡走兩步，左方就是下樓的樓梯，站在樓梯口可以看到下方是小小的一點空間，點著昏黃的燈，排上數個小小盆栽。

往店內深處走去，粗大的木柱形成重重隔間，地面整個提升了好幾階的高度，同樣昏黃的空間裡，牆上掛滿了一個個鬼怪般的世界各國民俗面具，在搖晃的燈光與柱影下猙獰，幾乎難以注意到燈下的咖啡客（如此在店裡也很難被熟人發現吧？您看這又是翹班好所在的理由之一！）。

我挑了地下小小的空間，不過這個空間應該不太適合有密室恐懼症的人入座。

顯然十分喜歡沙保的池谷伊佐夫先生，在他的書裡如此形容沙保的氣氛：

說到神保町的咖啡館，就屬沙保喫茶店首屈一指。那一根根讓人聯想起山中木屋的梁柱，縱橫布滿在店內牆壁，坐在軟硬合宜的木椅上，一邊喝著咖啡，一邊在橘色昏黃的燈光下閱讀發黃的舊書，時間雖短，卻能讓人感受到極致的幸福。新式咖啡館的清潔與明亮，畢竟還是適合閱讀新版書報。沙保喫茶店可以說是一間特別為了閱讀舊書而開設，一家完全屬於神保町的咖啡館。

我不知道全日本究竟有多少家咖啡館，但我堅信，「沙保」的品味足以與京都的伊野田（Inoda）、倉敷的「格雷柯」（EL Greco）等咖啡名店齊名。

我不知道池谷伊佐夫先生是不是坐在地下的這個空間喝咖啡？我是，可惜感覺不出「極致的幸福」。

周遭黑亮的柱子上畫滿了立可白留下的簽名或留言，在搖曳燈光下晃動。正常狀況下喜歡的昏黃照明在這個空間裡卻是感覺鬼魅。不知怎麼地這個地方總讓我想起電影《世界大戰》中湯姆克魯斯帶著達柯塔芬妮躲避外星生物的那間廢棄小屋。湯姆克魯斯在那間小屋的某扇門後，絞殺了可能危及到他與達柯塔芬妮生命安全的某個男人。沙保竟然給了我「躲避外星人的避難地」和「可能發生什麼謀殺案件的場所」的感覺，這應該是池谷伊佐

夫先生所無法想像的。

附帶一提，我雖然沒去過倉敷的格雷柯，但是沙保與京都的伊野田可完全不像呀。

匆匆喝完咖啡，應該真的是年將八十的老闆先生鈴木文雄看著我手上的相機，笑呵呵地遞給我設計得很可愛的店內火柴盒。「紀念品。」他說。

走出店外，幾個年輕人正站在店外擺姿勢攝影留念。據說店內奇奇怪怪的民俗藝品都是客人贈送給老闆的禮物，那些有些嚇到我、數量驚人的壁上留言，當然也是客人的傑作。沙保之所以如此有名，除了異質性高外，老闆溫暖的性格應該更是主因。至少握著火柴盒的我，突然覺得下次來東京，能再來看看這家怪店也不錯。

沙保的風格宛如災難電影中的避難小屋。

老爸的咖啡館
名曲喫茶
特別篇

如果說，在《珈琲時光》平平淡淡的敘述裡，有什麼特別讓我在意的角色，那大概就是身為「老爸」的那個人。

我家老爸如同電影中的爸爸喜歡淺酌幾杯，而對咖啡也著迷的嚴肅老爸，喜愛以聲量巨大的古典樂配咖啡，則曾是我家獨有風景。是以當我知道原來日本也有所謂「音樂喫茶店」──以講究音響播放古典樂的咖啡館──便決定一定要去看看，好回家說給老爸聽。雖然光是憑著好咖啡和絕佳音響，大約很難說服不折不扣的老宅男我爸出門看看（難道家裡沒有嗎？他肯定會這麼說），但是，卻可能讓我在旅程中看見了一幕幕猶如家中翻版的風景啊。

名曲喫茶 Lion

澀谷中的寧靜時光

我不特別喜歡人多吵雜的澀谷，若不是因為特地來找正位居此處的雙叟珈琲，為了省力順勢一訪左近可能的有趣地方，也許就不會發現原來「名曲喫茶」是這麼有意思。

深藏在嘈雜澀谷幽暗角落的ライオン（Lion）名曲喫茶，是我的第一間名曲喫茶咖啡館。

不少提到咖啡館的日文書，都會將「名曲喫茶」刻意歸成一類。老實說，對原本就熟悉維也納咖啡館的我而言，實在不覺得名曲喫茶有什麼特別。若是在維也納，路上隨隨便便的一間咖啡館，大約都有機會提供現場演奏服務，稍微講究一點的，週末還會有四人編制的

《名曲喫茶ライオン》（Lion）

地　　址	東京都渋谷区道玄坂 2-19-13
電　　話	+81 03-3461-6858
営業時間	11:00 - 22:30

105
從東京都開始

弦樂團表演。「那種才叫真正的音樂咖啡館吧！」

對於已在諸多咖啡館內享受過樂聲的我而言，實際踏入所謂的名曲喫茶前，如何能不這樣想？

在道玄坂上摸索前行。雖然是人多熱鬧的澀谷，這個離車站不遠的角落卻是異常幽微，光線曚曨多彩。我穿越的窄巷裡來回的都是些甜蜜蜜男女，在陰影中緊摟著彼此，或許剛從左邊童話系列般洋溢著粉紅螢光的愛情賓館走出，也可能才剛要轉進另一側彷彿印度神宮還有塑膠棕櫚樹圍繞的隱密賓館。這裡大概還稱不上風化區，更像是讓偷情者小憩的地點，各種類型的愛情賓館隨處可見，看起來生意也都很好。

這樣的地方有聽上去很風雅的「名曲喫茶店」？

就在滿腹懷疑裡，獅子名曲喫茶的形蹤進入眼簾。那是間灰撲撲的建築，占地頗不小，雖然正是營業中，外頭的燈光招牌彷彿配合此地氣氛，也是幽微低調，窗上雖鑲嵌大塊繽紛的彩色玻璃，整體卻安安靜靜。

推開門，那是兩個世界。

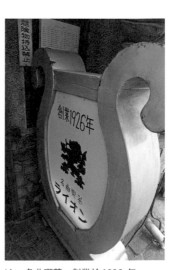

Lion 名曲喫茶，創業於 1926 年。

沉靜的音樂震耳欲聾地襲來，一個個音符強烈而動人。我不禁奇怪起普普通通的灰牆如何阻隔樂聲傳出，這裡根本就是小型音樂廳，而樂隊正在演奏。室內靜謐的氣氛襲人，除了樂聲，再沒聽到其他聲響。

獅子的內部挑高，空間寬闊，足有兩層樓大小。即使二樓讓出了一片地方做天井，仍能容下百張座椅。偌大地方卻是陰沉地散發淡藍幽光，所有的座椅全朝向同一方向，好正面對著有兩層樓高的音響設備。揚聲器中流瀉出巴哈，高傳真音響前則是成排總有幾千枚的黑膠唱片。我按著喜好坐到了前排，雖然坐稍遠些聲音會更好，但若想看清楚，不靠近不行。這裡的燈光節省地開著，也許為了製造氣氛，更可能要讓人好好專心聆賞。在音樂裡，視覺是如此多餘。可惜我仍不爭氣地試圖藉著薄弱光線，看清點什麼。

然後，我眼前出現了兩張紙。

無聲出現的女人幾乎驚嚇到我。也是陰沉顏色的一個人，短髮剪得流線，厚重的齊瀏海壓著妝容濃豔的眼睛。理應時髦的，特別穿著也當心。可是怎麼看都鬼氣森森，像極了神祕漫畫秋乃茉莉繪的《恐怖寵物店》中走出來的人。她神情肅穆地比看來是菜單的紙，再比出噤聲的手勢，便盡立不走，竟是不容思考地希望我立刻點餐。

點了咖啡。她收去了菜單的那張紙，桌上留下另一張。拿起來仔細看，才知道是節目

單，整個月份的，上面清楚地排著每天要播送的曲目。據說創業八十多年、歷經東京大轟炸的獅子喫茶，是昭和年間經濟仍不算好，音響不普及年代裡，專為古典樂愛好者成立的地方。這其實也是名曲喫茶開始流行的原因，當時愛樂者自家沒有能力購置真空管，便千里迢迢地帶著心愛唱片專程來到獅子，委託店家播放。至今仍有遠自大阪近畿一帶每月攜帶唱片固定來此的忠實顧客。

我試圖在這樣空間裡留下一些影像，但只按下幾次快門，便感覺快門聲突兀，而改以手機無聲攝下影像，又捨不得地收錄了沉厚音樂。我想讓遠方的老爸也能感受這點氣氛，哪怕挑剔的他也許看不上眼。

一直聽到夜深，送上咖啡便消失的陰森女人再度出現，優雅地趕起連我在內不超過五名的客人。門外道玄坂一如之前嘈雜幽暗，過去的幾個鐘頭彷彿是夜色如霧裡的夢。幽藍色的巴哈。

噓！

名曲喫茶

節目單

數以千計的黑膠唱片

復古白椅套

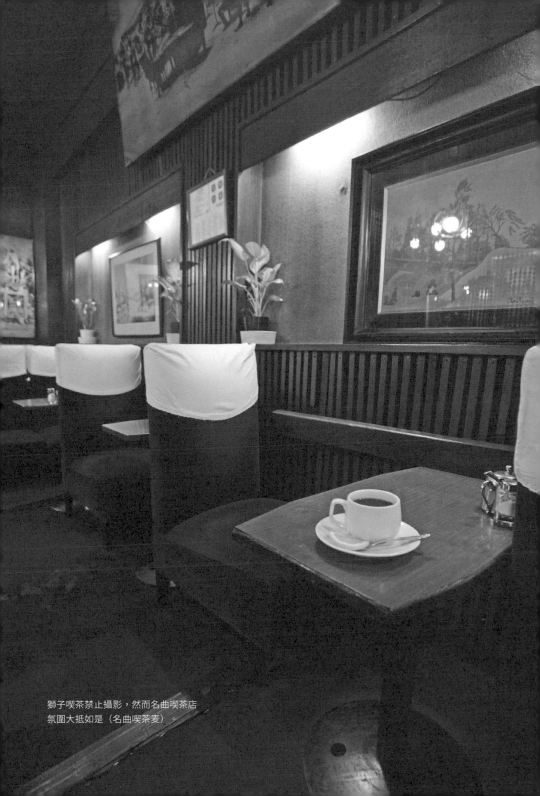

獅子喫茶禁止攝影，然而名曲喫茶店
氛圍大抵如是（名曲喫茶麦）。

名曲・珈琲・麦

說話不禁止，拍照請隨意

早期出名的名曲喫茶店，都是聚集作家藝人學者的地方，起因自然是這些人比較可能是古典樂的愛好者，雖說後來青年學子也喜歡到名曲喫茶店坐坐，跟喜不喜歡古典樂的關係不大，比較類似跟隨流行那種意味。

既然如此，那麼，在文教區如本鄉三丁目左近，有名曲喫茶的蹤跡，應該就不是太讓人訝異的事。

自從造訪過獅子，我對於嚴格禁止「發出聲響」的名曲喫茶有了高度興趣。向來認為咖

是很友善的名曲喫茶唷！

珈琲 ¥250

麦

名曲・喫茶

《名曲・珈琲・麦》

地　　址：東京都文京区本鄉 2-39-5

電　　話：+81 03-3811-6315

營業時間：平日 7:00 - 23:00，週六 7:00 - 22:00，週日 7:00 - 20:00

啡館是交際的地方，在咖啡館就是要認識人、與朋友談天說笑，即使是讀書也該讀得心不專，要隨時準備好與人議論書中內容一番。雖然喜歡讀咖啡館作家的故事，但在咖啡館，我多半只能記下流水帳，要寫點認真東西並不容易。

不過名曲喫茶是兩回事，不能談天不說，連不小心咳嗽都會萬般不好意思，戰戰兢兢。獅子喫茶就是明證。即便我已去過許多地方不同的咖啡館，名曲喫茶還是很新奇的體驗。

某次來到東京大學出名的赤門散步，想看看碧綠的銀杏道。記起在書上讀到附近有間「名曲・珈琲・麦」。書裡的歸類是名曲喫茶。我心仍留戀在獅子森森幽暗的氣氛裡，想著再去試試那種詭異的「非寧靜」。並暗自揣想，如果可以這次要好好聽出點不同。

獅子喫茶的空間雖是難得的寬闊，卻讓樂聲在空間裡不定飄流浮動，聽上去有些駁雜。

一九六四年開始營業的麦比起獅子整整年輕了四十載，設備也有點兩樣吧？

麦的位置距離東大十分近，是間地下室咖啡館。順著老舊樓梯而下，就會到達感覺遠比獅子陳舊的紅色空間。也許因為燈光至少明亮許多，歷史痕跡便無從躲藏。不是太清潔的紅色地毯，貼木的牆壁，橙黃的壁燈，牆上是些音樂大師的畫像，不算精巧，就是掛掛氣氛。室內浮動的是輕微的弦樂聲，放置唱片的地方雖不像獅子那般蘊藏豐富，但數量也不算少。

「總算是比較像咖啡館的地方。」我這樣想，但心底不無失望，本來就是想再度體驗那種「強迫你閉嘴閉目只准張開耳朵聆聽」的「獨特」感受，但在這好像不是那回事。

空間比起獅子要小多了的麦似乎並不在乎客人談天。靠近出口就坐了一對有些年紀的男女，從坐下後便不間斷地聊著天，聲量雖然沒有太大，但也絕不是試圖壓低音量的輕聲細語，本就柔弱的絃樂因此時不時便要

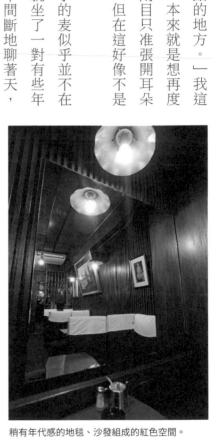

稍有年代感的地毯、沙發組成的紅色空間。

被一陣話語切斷。

「咖啡？」顫顫巍巍的老太太送上來的菜單倒是跟獅子一樣簡陋，因為知道在獅子是禁止攝影的，所以特別問了老太太可以拍照嗎？老太太回頭看了看說話的那對男女，「可以啊，沒有關係的。」在音樂喫茶店裡禁止拍照的原因猜想是擔心閃燈和快門打擾聆聽音樂的人，不過眼下除了我，就只有那對說話的男女，只怕並沒有什麼人在認真聽音樂。

時間越接近傍晚，陸陸續續進來的人越多，並不到高朋滿座的程度，但小小的店裡也接

近半滿。樂聲稍微調大了點，說話的人依舊說話著。新客人多半進來用功，不少人獨自盤踞一桌，點杯咖啡後（順帶一提，盛裝冰咖啡的金屬杯子相當漂亮）便埋首書本。也有人是來吃頓便餐的，一盤盤義大利麵、炒飯、三明治送了上桌。據說這裡是許多東大學子與教授喜歡來的地方，雖然不清楚眼前這些把鼻尖埋進書本配咖啡下飯的人跟東大有沒有關聯，但校園氛圍濃厚。

若說不失望是騙人的，畢竟咖啡普普通通、音樂普普通通、客人也普普通通的麦，全然沒有名曲喫茶的感覺。不過溫暖的室內裝潢多少喚起對於維也納溫暖咖啡館的記憶。

好吧。其實我所喜歡的歐洲咖啡館不也差不多是這模樣嗎？這樣想想便又心平氣和起來，終於能不太遺憾地在暮色中走出沒什麼客人聽音樂的「名曲・珈琲・麦」。

名曲・珈琲新宿琥珀

音樂大逃難

麦的經驗普通，但不代表其他的名曲喫茶店也會如此。我沒有太過失望，畢竟麦在大學左近，總要符合年輕學子需求才能存活。若是像獅子一樣的不近人情，大概撐不了許久就會倒閉。說到此，認真懷疑獅子的經營者不太在乎收益這回事，不然若總是只有幾個客人，要維持如許寬闊空間委實不易。

如果以東京都中心來說，還有極少數幾處也是名曲喫茶的地方，其中之一是位於新宿的「名曲・珈琲新宿琥珀」（Coffee L'ambre）。新宿容易抵達，另一方面也想看看在這樣熱

《名曲・珈琲新宿琥珀》
（名曲・珈琲らんぶる / Coffee L'ambre）

地　　址：東京都新宿区新宿 3 丁目 31-3
電　　話：+81 03-3352-3361
営業時間：9:30 - 23:00

114

● 從東京到京都 珈琲物語

鬧地方的名曲喫茶店是什麼樣子，會不會如同獅子一般曲高和寡？所以再次探訪獨特的名曲喫茶店，期待在新宿這樣繁華地方，還能發現一方保有寧靜的天地。

與其他名曲喫茶相比，Coffee L'ambre 好找許多，就在大路上。門面光明磊落，大圓拱門的紅磚下，是整片落地玻璃窗，從窗外就能清楚看見裡面模樣。可是，站在大街上朝裡看，隨便怎麼看，都是普通至極的咖啡館。跟名曲喫茶有什麼相關？滿腹疑惑地推開門，這才看見有個小招牌，說是名曲喫茶還要往樓下走。原來呀。

通往地下室的樓梯還算安靜，燈光效果跟麥比較相近，真要進入地下室咖啡館還要再推開一扇玻璃門，推開門後，如同獅子喫茶的經驗，我又被澈底嚇到。

好大啊！

眼前挑高寬闊的空間怎麼看都不像地下室，這裡只怕能足足坐上兩百人！這地下建成了樓中樓的樣式，站在較高一層的平臺上，眼前天花板上垂墜枝狀吊燈，招搖眩惑，紅絨色陳舊沙發、精雕細琢的木椅、仿成窗戶樣式的拼貼玻璃。室內不禁菸，於是菸絲繚繞，霧氣瀰漫，兼且人聲喧嘩，活脫脫就是歐洲大型咖啡館的翻版，該有的元素一樣不缺。我極度震驚地順著侍者的招呼呆呆坐下，一時還不能適應在東京都心能見到如此「隱藏」的遼闊地窖。

定神細看，左右都擠滿了人，我的桌子是唯一一張空位。右側是正在聯誼的男女，桌上堆滿飲料，男人一排，女人一排，大約負責主持聯誼的男子賣命地搞笑，時不時站起身說話一番；左側看上去是社團活動剛結束的大學生，全是男孩，手勢誇張地大聲說笑。我不能責怪他們吵鬧，實際上整個空間都鬧哄哄的，如果不稍微提高聲量，大約不太容易讓談天對象聽見自己說了什麼。

除了聯誼、朋友、同學的組合，咖啡館裡男男女女的情人也相當不少。其中不乏看來是初次見面，彼此害羞扭捏說不上幾句話就臉紅的人。真是有趣的地方。

只是坐得稍微久一點，就感覺相當吵。雖然不是沒見識過吵鬧咖啡館，但這種規模有點過分了。此處至少坐上了一百多位客人，每個人都在吃喝說話，嘈雜聲音在封閉的空間裡迴旋不去，嗡嗡嗡嗡地在耳邊沒完。二手菸霧也有越來越濃的態勢，簡直受不了。若不是已點了咖啡，說不定馬上就走。

好吧，就當見識一下難得這樣大的咖啡館也好。只好如此自我安慰，一面忍受著嗡嗡聲翻開隨身攜帶的咖啡館資料，雖然在這樣的環境下還真難專心做點什麼。翻開書本，打算看看吉祥寺那邊，據說那裡有些老牌的名曲喫茶店，若有時間也還想看看。

等等，名曲喫茶？

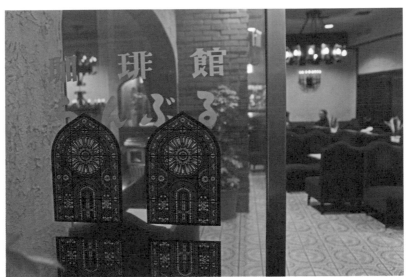

琥珀珈琲的店面和巨大的地下空間。

我猛然想起這家 Coffee L'ambre 不就應該是間名曲喫茶嗎？不然來這裡到底是為了什麼的呢？這下認真想在這嗡嗡聲中分辨音樂了。果然仔細聽，還聽得出點「好像是蕭邦小夜曲」的樂聲，在男男女女話語嗡嗡聲裡掙扎浮現。

這裡真是名曲喫茶店嗎？抱著這個想法來的人會哭泣的吧？雖然了解要在這樣昂貴的地段好好經營咖啡館的難處，店主人要求最大客人數以維持生計更是理所當然，只不過有些失落而已。閉著眼睛努力想聽清小夜曲，卻感覺蕭邦正聲嘶力竭地想脫離 Coffee L'ambre 的屋頂，我終於還是決定撤下才喝一半的熱騰騰咖啡走人，這樣地方音樂都要逃難了，我還是換個清靜點的咖啡館才好。

註： 造訪 Coffee L'ambre 時正值週末，也許如此人非常多。平日是否也這樣不得而知。不過光是來看看地下室可以隱藏這樣大的空間已經值回票價，畢竟大到令人忘了來訪初衷也實在很厲害了呢。

我是 ×× 株式會社會！

等等去哪玩？

週末還是避開這裡為好。

名曲喫茶巴洛克

吉祥寺的 Master's Voice

歷經幾次失望，對於尋覓名曲喫茶這回事多少熱情有些被澆熄，不過在高円寺和阿佐ケ谷一帶，確實仍有幾間光看了照片就想去瞧瞧的名曲喫茶店。音響設備如何氣氛又如何倒不是主要考量，照片上看起來就已經充滿了時光感，去沾染一些氣息，感覺也是很美的事。

東京行有太多可去之處，計畫也總是許多，等到實際能再度執行「咖啡館計劃」時，已經沒有多少時光。搭上中央線，一路上除了高円寺和阿佐ケ谷有名曲喫茶，荻窪與吉祥寺也有。我只剩餘不多時間，至多能去兩間咖啡館。不過心中打算若是看得滿意，也許就乖

This is Master's Voice !

《名曲喫茶巴洛克》
（クラシック音楽鑑賞店　バロック /
BAROQUE）

地　　址	：東京都武蔵野市吉祥寺本町 1-31-3. 2F
電　　話	：+81 0422-21-3001
營業時間	：12:00 - 22:00 週二、週三不營業

乖乖坐定一間捨不得走。既然如此，我打算跳過吉祥寺，那是已去過多次的地方。

從新宿出發，過了中野就知道不對。當時是旅行多日時間概念模糊的狀態，一時忘了正值週末，週末的中央線不停靠高円寺和阿佐ケ谷等小站，人又無可奈何地在火車上，陰錯陽差地，居然只剩下吉祥寺這個選項。

我選定了名曲喫茶巴洛克（バロック／BAROQUE），純粹只是因為它離吉祥寺車站不遠，方便我趕回東京車站轉新幹線前往他地，對於這間名曲喫茶期望不太大。應該是間漂亮的店，我猜，既然都取了這種名字。

順著鐵道往井之頭公園反方向走，不一會就找到地點。

「好樸素的地方呀。」看見那間窄小大樓時不免這樣想。那是沿著鐵道線建造的屋舍。

沿路外觀相去不遠的樓宇成排，形成條條窄巷，其中一棟就是名曲喫茶巴洛克的棲身之所。在窄巷裡豎起了招牌。發亮的招牌是小巷裡僅有的亮點，這座迷你大樓半新不舊，形式普通，是很平常的無聊建築。唯一比較不一樣的，是有座開放樓梯，能夠通往二樓。巴洛克就在其上。

二樓門面也窄小的巴洛克，隔壁是爵士酒吧 Meg，若是有機會，下次也許會想去看看。

一邊如此盤算，一邊半強迫自己推開巴洛克的門。那扇通往巴洛克角落的門看上去如此無

趣，對於門後方是否能隱藏特別東西，更是一點把握也沒有。這是一間叫做「巴洛克」的店啊。那代表華麗豐富氣派的名字，與眼前普通到根本像是家庭理髮店的情景完全沒有連結感。

不過，這次推開門迎面而來的就是震撼的音樂了。

終於。

巴洛克的室內一如外觀，與家庭經營感相去不遠，是目前所見過最樸實的名曲喫茶店，卻也是最明亮乾淨的。歲月並沒有在這裡留下太多痕跡，雖然裝潢稱不上新穎。經營者是一對母女，看出了我是外國人，很擔心的不知所措，深怕我不知道在此處需要噤聲，但又不能出聲告訴我，怕打擾到客人，直到看見我輕手輕腳放下隨身物品，才總算放心的樣子。

坐下時，室內正迴盪激昂的人聲合唱，是德語演唱的《受難曲》。那樂聲的質地也是如此優良佳美，平靜吹送入耳內。我忍不住要閉眼仔細聆聽。前後走訪數間名曲喫茶，巴洛克的音質無疑最好，即使不提麦和那間叫人逃亡的 Coffee L'ambre，就是獅子喫茶也無法與

店面樸素得像家庭理髮廳，跟巴洛克這個名字沒有太大的連結感。

其相比。

我親愛的老爸偶爾會怨懟女兒沒有承繼他喜愛古典樂的興趣。可我其實是喜愛的，但是聽古典樂若不專心聽，就沒有滋味；可若專心聽了，便不能再做其他事情。年輕時總覺得一天二十四小時不怎麼夠用的人，對於窩在地下室陪父親聽音樂這件事就難免排斥。然而在等著去東京車站轉車前的這短短時間、這既有目的的又似沒有目的的漫長旅程裡，無他事煩心，竟然深深陷入樂聲中，難以自拔，彷彿正與老爸窩坐在地下室，心情寧靜。這點，連獅子喫茶如此刻意營造的空間，都無法做到。

巴洛克這名字，説的只怕是豪華美聲吧。

隔桌的客人翻著猶如KTV點歌本的夾頁書，仔細地尋找曲目，原來這裡是提供點曲服務的。厚厚好幾大本，到底有多少好音樂藏身其間，要費一番功夫才能搞清。隔壁客人終於挑好曲目，像是媽媽的老板娘輕輕地翻找唱片好拿進專屬的唱盤播放間。這播放間大概是全咖啡館最講究的地方也説不定，層層疊疊地堆架了不少設備。

揚聲器裡再度播放的音樂是《費加洛婚禮》。我抬眼看著靠牆櫃上狀似裝飾品的留聲機，覺得有些眼熟。翻出隨身小書看看，那留聲機，不就正是這本專説名曲喫茶的書封圖案？順手拿起預備當紀念品的火柴盒一看。就是呀，火柴盒上的留聲機圖案，與旁邊寫上

的 "Our Master's Voice"，都和書封上的圖案字句一模一樣。

巴洛克。能夠暫時如此地以此地為名曲喫茶探訪畫下休止符也不錯，我想。在《費加洛婚禮》中步出巴洛克，天空正下著雨。那雨聲與仍殘留耳中的音樂合奏，為這東京之夜，拉下布幕。

走入京都

在關西，就有那麼幾間咖啡館，淡淡地給了我母親般如許溫暖。或許是老闆娘的微笑、慢吞吞步伐；或許是老闆先生的雞婆，幫了不小的忙；也可能只是一道熟悉的家常料理，感覺有媽媽的味道……雖然我自己的母親是不喝咖啡，怕不能入睡的。

如果母親

開起

咖啡館……

●
○

在《珈琲時光》裡，沒有母親的陽子實際上仍有掛心她的繼母照護，這個繼母為陽子操著許多心，而這個擔任陽子母親角色的女人，整體來說，跟我自己的母親還真是很像。如果有天，母親開了咖啡館，成了咖啡館主人，大概，就會弄出像這些我一路上碰見雞雞婆婆的溫暖咖啡店吧？

御多福珈琲

寒冷冬夜的一捧溫暖

一次與有「日本通」稱號，能將日本所有縣市倒背如流的可怕朋友一起出遊京都時，咖啡經驗稍嫌悲慘。當時行程由朋友一手掌控，下場是京都行只能在寺廟與寺廟之間晃蕩，短短四天行程，走過多達二十間以上廟宇。在眾寺廟間我走得頭昏眼花，連唯二停留能坐下歇腿的咖啡館都印象不清（按照朋友的「行軍」行程，這兩間咖啡館的停留時間嚴格控制在二十分鐘內）。

「京都是千寺之都，我精心挑選的寺廟都有很棒的歷史故事，至於咖啡，來京都要喝也

《御多福珈琲》（Otafuku Coffee）

地　　址：京都市下京区寺町通四条下ル貞安
　　　　　前之町 609 B1
電　　話：+81 075-256-6788
營業時間：10:00 - 22:00

是喝茶吧？做什麼喝咖啡呀？」朋友這麼說。

因為與「日本通」共遊京都的感想又是疲累外加膽顫心驚，有相當長的一段時間，提起京都便興致缺缺。如果不是因為某次跨年的週末，臨時決定要來段小旅行，必須在十二月二十九日訂齊一月一日出發的來回機票及之後數日旅館，而京都恰好皆能符合，也許再也不會踏上京都也說不定。

寒涼的元月並不是京都旺季，畢竟天冷又不見春櫻秋紅，銀白雪季在京都市內亦不常見，若要下雪那也要二月時分，或許會客客氣氣地落幾片雪。且正逢日本新年，許多店家也不開門。匆促毫無準備地抵達京都，所憑恃的只有一本京都喫茶集，裡面搜羅了各式各樣的珈琲喫茶館。坦白說上一趟旅行裡我簡直受夠了古剎大寺，這一次只想品味京都風雅悠哉的一面，如果可以，一個歷史古蹟都不想去。

抵京時已是午後。元月元日，新年初一，街上行人冷清。京都車站斜對面的麻將館大大貼上了龍飛鳳舞

暮氣沉沉的「迎春」。

的漢字「迎春」，兩個字上下排列，比人還高，將整面面街的落地玻璃完全遮住。迎春兩字寫得剽悍，落筆在雪白的紙張上，沒有春聯的硃紅，看起來像是喪事，暮氣沉沉。

暮氣沉沉，這便一筆道盡我所見的京都新年風采，行人不笑、店門不開、天寒風冷缺乏顏色。隨便在車站裡吃了漢堡，心想這樣也好，才不要擠進清水寺金閣寺岡崎神社之類地方去大排長龍。現下京都人大概都去初詣*6了。

盡情在附有大眾溫泉的旅店熱騰騰泡了湯，消除在臺北跨年塞車直到凌晨，幾乎毫無睡眠趕著搭機赴日的疲勞。午後澡堂裡空無一人。泡夠了，起身去錦市場走走。毫無意外，有名攤子多半關門大吉，我因此在昏暗的市場街上慢吞吞拍攝起一面面寫著「謹賀新年」的賀條。稍遠些商店倒都開著。門口一字擺起各種各樣的福袋，店員抱著雙臂有氣無力地叫賣，稀落的行人也鮮有停下來看看的。

慢慢逛著庶民的京都，不那麼莊嚴蕭穆，也沒有遊客喧囂。

天暗了，溫度越來越低，正是窩進咖啡館的好時機。打算走到四条河原町，那一帶多得是心目中值得一訪的老咖啡館。然而天開始飄雨。雨越來越大，由細絲轉成傾盆。我沒有傘，除了窩在屋簷下看著店家一間間關門，別無他法。新年裡開店營業的本不多，剩下的關門也早。不多時，閃亮招牌下的店門紛紛關上。我越來越冷，又不甘願回旅館。新年的

*6：日本正月的重要習俗，在元旦當天去神社佛寺參拜。詣有進見上級之意，在日文中指參拜神佛，初詣為一年中最初的參拜。

第一天若就這麼過了，那究竟為什麼非要從臺北飛京都呢？睜大了眼努力想找個地方暫時收留，什麼地方都好。已經整天沒跟什麼人說話，完全不像愉快的新年開頭。

隔著四条通，隱約看到對街口有面招牌閃爍，寫著「御多福珈琲」。那完全不在任何一筆我擁有的咖啡資料裡，不過有什麼關係？我又濕又冷又餓又渴。於是冒雨衝過馬路，讓御多福窄小的門收容我疲憊身軀。

御多福是一間隱藏在地下室的咖啡館。大小不過十坪，塞滿了紅絨座椅，小得驚人。一日沒怎麼見到人，可這間在寒夜裡仍亮燈的小得要命咖啡館，除了一張四人座，每一張座椅都坐了人！

看起來是老闆娘的女子，微笑地將獨身一人的我安置在空位上，由我磕磕碰碰卸下一身濕透的狼狽。四周客人大多安靜，偶有細聲細語。半數以上正輕緩緩地吸著菸，窄小的空間裡煙霧如絲如縷。我累壞了，身體深處的孤寂在終於找到歇息角落後湧上，讀著菜單，想想用許多咖啡和甜食填滿空虛，或說慶祝新年。

冬夜中的溫暖。

「這個，這個和這個。」一口氣點了兩種不同咖啡，當店自慢的混合豆和經典摩卡，另外要了雞蛋布丁。老闆娘的眼神很溫柔，將點菜單交給留著長鬢角的老闆，由老闆親自煮上咖啡。這裡似乎是由他們夫妻倆人打理，二〇〇四年開業的咖啡館，在京都稱不上歷史悠久，但刻意營造出的懷舊風情並不討厭。我尤其喜歡一室溫暖的大紅色，感覺這才像新年該待的地方。

送上咖啡時，老闆娘才發現我是個外國人。沒辦法用英文溝通的她慌慌張張地想跟我說些什麼，卻又急急轉身回櫃檯寫字，再轉回來交給我一張杯墊。杯墊上是她手寫的漂亮英文字，說明兩杯不同花色的杯子裡各裝了什麼咖啡。

我抬頭道謝，老闆娘毫不吝嗇地給出一個大大笑容，連站在櫃檯裡的長鬢角老闆也轉頭朝我微笑。夫婦倆人的微笑真誠，不是客氣敷衍，我滿懷感激地一口一口嚐

與冷清的街道不同，小小的御多福幾乎滿座，一室是溫暖的紅色。

著一併端上的雞蛋布丁，正起身準備離開的隔壁客人探頭過來「這很好吃哟，咖啡也不錯。」「對了，新年快樂。」

那筆漂亮的英文字、那些溫暖笑容、那聲陌生的「新年快樂」，正式地揭開我的京都咖啡旅行，也終於讓那個新年不至於過分悲慘。事實上，這一點小確幸，讓我幾乎是一路哼著歌回到一個人的旅館，從來沒有想過這樣小小的事情，能助人揮去整日陰霾。

後來咖啡癖日深、又出了一本雖不說咖啡，但大約有三分之一都在咖啡館內的巴黎維也納書後，因緣際會，與 Taiwan B better 和臺北的芭蕾咖啡館合作，調配咖啡豆。當時，首先跳入腦內的，就是那夜的御多福。於是在一個月裡嘗試複製出御多幅溫暖、微苦而回味酸香的滋味。

不為什麼，就只想紀念那冬夜裡熱騰騰的咖啡，與更溫暖的笑容。

靜香珈琲

了不起的「名物」

第一次知道靜香珈琲，是從專門介紹京都喫茶店的雜誌上看到的。雜誌的照片將靜香拍得極美，不過並非個人偏好「昏黃燈光與沉穩暗紅座椅」的仿歐咖啡館，位置也不在咖啡館雲集的地方。因此沒有成為探訪京都咖啡的首輪必去之店。直到為了去北野天滿宮那天，因為與靜香位置相近，才半刻意地繞到老店舖一訪。

説是老店鋪並不為過。按照許多書裡的説明，這間原本是由藝伎「靜香」開設的咖啡館，在一九三七年開業。雖然開不多時原本的藝伎老闆就將店頂讓出去，後來接手的老闆

《靜香珈琲》（Shizuka）

地 址：	京都市上京区今出川通千本西入ル南上善寺町 164
電 話：	+81 075-461-5323
營業時間：	10:00 -16:00，週三不營業

先生卻也沒有改換名稱，繼續開了下去。時至今日，接手的老闆也已過世，目前是老闆的女兒宮本和美女士（當然名字可不是靜香）經營。

不少咖啡書裡都特別指出，雖然靜香是間頗有風味的咖啡館，但其中真正的「名物」，並不是別的，正是經營者宮本女士。至於原因，則都語焉不詳。

既然來到此處，無論如何，我都想看看「名物」老闆娘。

只是坐在靜香裡，來去幫忙的怎麼看就是兩個人。一個是少年模樣，看起來如果不是打工的大學生，就是老闆娘的孫輩人物；另個多少看起來有點像是老闆娘，但年紀看來輕了點，宮本女士應該足可以當我奶奶才是。此外，上下左右的觀看，也看不出足以被稱為名物的原因。

我已經很習慣歐洲咖啡館裡店主人濃

白色燈光下，藍綠絨布、白蕾絲窗簾與玻璃門上細緻的浮雕，看起來清透明靜。

烈的特色，很希望能在京都的喫茶店裡也有相近的感受。但在靜香喝咖啡的這段時光，暫時還感覺不出特別。真要說，那麼是顏色很清透。京都大半老式的咖啡館，還是偏好使用鎢絲燈光，暈開昏黃一片。靜香的燈光則白閃閃地，讓店裡藍綠雙色的絨布椅罩上冷冽的光。面街的落地大窗半籠著樣式古雅的白蕾絲窗簾，玻璃門上浮刻著鴿子與花樹的圖樣。

陽光些微透入，在冬日裡看來分外明靜。

靜香的許多地方都還遺留著歲月痕跡，比如入口處販賣著香菸的深木色小櫃，比如形貌陳舊古怪的電視櫃（上面實際放著也有點年代的 SONY 電視），靠牆展示在靜香裡功成身退的老式磨豆機。在這些隨意地陳舊裡，主人也隨著自己喜好或顧客需求，擺放了不少亂七八糟的事物。電視櫃旁陳列看起來提供給年輕客人的大疊漫畫（翻了翻，裡面一如神保町某些咖啡館，也包含成人漫畫），擺放雜誌的架上則放著樣子新穎廉價的紅白雙色招財貓玩偶。兼作收錢與泡咖啡的工作

靜香珈琲店內陳設。

櫃檯以典雅的大理石為桌面，其上零碎放著看起來稚氣的小擺件。女主人彷彿不願意在陳舊的咖啡館裡跟著老去，還要費力氣抹上點新色。

翻看陳列的雜誌，裡面大篇幅介紹靜香珈琲。試著比對報導裡的照片與眼前實景，又不無點遺憾地走去相當高的櫃檯結帳。咦？走到櫃檯邊才發現，本以為只有那年輕人的櫃檯裡，似乎還站著一個老媽媽？因為矮小的緣故，身影完全隱沒在櫃檯之後。難道那就是靜香的「名物」老闆娘嗎？我還想多看看，可是找錢已經拿在手裡，不好意思多作停留。

京都不止去一次，所以，不多久後我又來了。而且在短短三個月內，居然重複來這間本以為不起眼的靜香四次之多，連自己都意外。當然見到了名物老闆娘，事實上四次老闆娘都在，只是不到一百五十公分的嬌小身軀，很容易就淹沒在隨便什麼地方。我靜坐在角落花時間做了「觀察老闆娘行為」的無聊事情。老闆娘雖然年邁，手腳還靈活；思緒也許不算非常清楚，記憶力卻很好；能管人、穿衣服很有風格，不算時髦，卻有點藝術家的味道。喜歡窩在吧檯後閒忙，卻在看見「中意」的客人時，會帶著有點害羞的熱情主動招呼。看來有點像維也納那間有名的哈維卡咖啡館過去的女老闆那般喜惡分明，有點令人想起家中總不顯老的母親那天真模樣。

第三次到訪靜香時拜託老闆娘幫忙，在書裡靜香珈琲的那一頁，簽下「靜香」與她本人

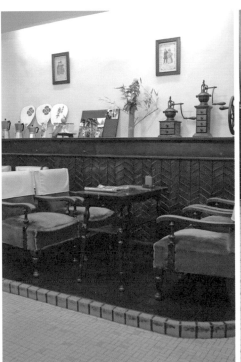

靜香、靜香的牛奶咖啡和靜香的名物老闆娘。

大名。「來第三次了嗎？」她笑嘻嘻地遞上兩種不同版本的火柴盒讓我留念；而第四次造訪時，她看著我說「臺灣？是吧？」，仍能約略記得兩星期前來過的我的模樣。

靜香位於上七軒，是京都的「古花街」，也因此是當時的流行文化領先區域。根據舒國治先生《門外漢的京都》一書，在昭和初期，清湯烏龍麵不過三十日圓，靜香的咖啡就要六十日圓，可見靜香價昂。其中黑咖啡據說在初期很受女性歡迎，牛奶咖啡反倒是為了迎合男性口味。時至今日，在物價稱不上親人的京都，靜香珈琲反倒是去過的京都咖啡館裡最便宜的。以庶民的價錢提供一份日常悠閒的「京都自在」，這也許是讓人一去再去的主因吧？

附註： 靜香老闆娘當真嬌小得不得了，合照時會有自己是女巨人之感，可怕可怕。時隔十年，不知現況如何？但閉店時間從晚上七點提早到下午四點，或許是為了符合老人家作息所致呢。

站在名物老闆娘旁邊……

呵～

巨大感!!!

Smart 珈琲

母親・童年・甜蜜的法國吐司

「有多久沒吃到母親做的法國吐司了呢?」看著眼前酥黃嬌嫩、裹著蛋汁煎過的吐司,不自覺地微微嘆息。

全職主婦的母親從來不讓我隨便在外面自己買早餐,即使簡單的麵包,也非要她前一天買好了,隔天早上擺上餐桌,再配著牛奶水果。這個習慣,直到我開始上班後盡皆如此,從未改變。話雖這麼說,要張羅一家人小的母親大部分時間並沒有心思特別為早餐做什麼花樣,只除了小孩不用早起的週日。

《Smart 珈琲》

地　　址：京都市中京区天性寺前町 537
　　　　　（寺町通三条上る）

電　　話：+81 075-231-6547

營業時間：8:00 - 19:00

仍記得小學的假日，剛睡醒的時候就會嗅聞空氣中有沒有甜香，若是有輕微酸甜氣味，應該是母親做了加了葡萄乾的蒸麵包布丁；若是奶油雞蛋的味道濃重，兼且有些焦香，那就是媽媽正在用黃奶油煎裏了層層蛋汁的吐司。我喜歡媽媽做的煎吐司。因為做法簡單，也比較沒有危險性，那是少數母親同意幼小的我站在旁邊觀看的菜式。母親會仔細將吐司對半切開，沾了我最喜愛的雞蛋和奶油，輕輕下到鍋裡，直到表面微焦，內裡仍酥軟時夾起。過程不要多久，就能放到盤子裡由我灑上白糖吃。咖滋咖滋咬著白糖與吐司，每一口都能讓我笑瞇了眼，直覺得幸福無比。

「這叫法國吐司。」媽媽告訴我。那是我第一次聽說這個名詞。

年紀越長，功課越來越繁重的中學時代後，就沒有這份甜香記憶了。及至成人，更習慣以一杯咖啡代替早餐，母親多少失去做法國吐司的動力。我仍然愛吃法國吐司，但已不是在家中端坐著吃。我在華盛頓DC的早餐舖、巴黎的街頭咖啡館各自嚐過都叫「法國吐司」的食品。不過曾幾何時，法國吐司變成那麼繁複？不是塞進了許多鮮美水果，就是裹著厚厚糖漿鮮奶油。幼時的單純滋味難覓，我卻仍習慣在每間菜單上有法國吐司的地方點上一份。

因為如此，雖然知道京都老牌的 Smart 珈琲有名的是鬆餅，在看到法國吐司這個選項時

還是忍不住點了一份。

若是喜歡逛寺町通商店街的人，大約都會知道 Smart 珈琲。這間咖啡館別無分號地在京都開業許多年，雖然不知道算不算是京都第一家咖啡館，但是昭和七年（西元一九三二年）就開始營業的歷史，至少也是排名很前面的咖啡館了。

雖然 Smart 珈琲的自家烘焙咖啡相當有名，甚至專門出了可以配送、外帶的咖啡豆，不過與其說我是為了喝咖啡而來，不如說是為了咖啡杯上對坐的雙人偶而來。

Smart 珈琲的店招牌是一對悠閒對坐著喝咖啡的男女側影，不算可愛畫風，但線條簡潔優雅，讓人看來就很想到什麼地方與心上人喝杯咖啡。於是走過就在左近，與織田信長相關的本能寺之後，順路便拐進門面看來家庭，但實際是厚實沉穩風格的 Smart 珈琲，點了咖啡和法國吐司。

有著店招牌人偶剪影的咖啡杯。

Smart 珈琲的法國吐司口味單純，滋味就跟小時候媽媽做的一樣美味。

咖啡相當出色，但法國吐司更是久經懷念的滋味。單純煎得微焦的顏色，雞蛋牛油的香氣，酥軟濃郁的口感。我捨棄附上的糖漿，改而倒上許多白糖，大口放進嘴裡，混著白糖粒咬得咖滋咖滋響，彷彿又回到仍住在臺北石牌的童年時代，在那間有陽光灑落的廚房裡看著媽媽把吐司煎得焦黃。

記憶中的滋味是如此佳美，我竟然忘了買下心中想要的 Smart 咖啡杯（是的，有店招人偶 Logo 的杯子是可以買的），不過又有什麼關係？即使是下筆的此刻，懷念的仍只是那單純的味道。也許，我應該做的是央求媽媽再幫我做一回法國吐司，我那雞婆又天真的母親會很開心的。

我媽是美女呢！

142

eX cafe 京都嵐山本店

等待‧雨中的花生摩卡

第一次去嵐山的經驗有點悲慘。

那並不是嵐山美麗的時節，而我有旅伴，旅伴是那位喜歡寺廟到有點可怕的「日本通」朋友。行程走到嵐山，自然，目標還是「看廟」。

「我要去天龍寺！」日本通朋友下了嵐電就這樣說，沒有轉圜餘地。

不太記得那天稍早的行程還去了哪些名寺，不過至少包含了西本願寺、金閣寺、仁和寺、龍安寺在內（這光只是一個上午而已），而過去數天參訪的神社寺廟更不計其數。説

《eX cafe 京都嵐山本店》
（イクスカフェ）

地　　址	京都市右京区嵯峨天龍寺造路町 35-3
電　　話	+81 075-882-6366
營業時間	10:00 -18:00

實話，我一點都不想再去任何寺廟了！

「那好吧。我們稍微休息一下也行。」朋友總算有點妥協。

離嵐電車站不遠，美空雲雀紀念館對面的巷子裡，有間看來古色古香的咖啡喫茶店。店前裝飾了大紅油紙傘，大門裡是幽靜的日式小院子，氣質典雅。那是我與朋友在一番談話後所看見的第一間咖啡館，感覺也像是吃和式甜點的地方。深怕朋友反悔，我馬上進入店內，立刻「故意」叫了咖啡及要慢慢吃的和式點心，好多拖些時間。咖啡點心的味道都不壞，可是日本通朋友並不特別愛吃抹茶白玉團子之類的甜食，看來不太想忍耐到等我吃完。

「喂，快一點啦，我想走了，這樣好浪費時間。」

連咖啡都還沒喝完！感覺到自己額頭上小小冒出一條青筋，理智快要斷線。「不要，我想慢慢喝，不然會消化不良！」其實之後再訪京都，我沒錯過嵐山的天龍寺，甚至又重訪幾間心儀的寺廟。不過在那趟旅程裡，已經勉強自己看了數不清的廟，委實不想再看任何一間。

「我想看天龍寺，妳快一點啦！」

「我，不，想。就算它叫天皇寺我都不想看！」

「也讓妳喝咖啡了呀。配合一下啦。」

「來之前就説好要隨性旅行，你也説行程會排得寬鬆，結果根本是行軍嘛。」因為是自己同意讓朋友排行程，説起來有點咎由自取。不過那麼努力地配合幾天了，現在可是在悠閒的嵐山呀！要點根本沒享受到的「京自在」，不過分吧？於是臉上寫滿「我們分開走」的強烈要求。

朋友自助旅行的經驗豐乏，不過幾天走下來大概覺得自己一個人逛逛「也可以吧」，也可能怕被我嘲笑，總之是故作瀟灑地説好分開走，等等就在這店門口見。

約好碰面時間，在喫茶店口分手。他開心去尋幽訪探，我呢？不好意思地説，就在茶屋對面，有間能夠「舞伎變身」的店。從來沒試過這個，旅伴在時又不好開口讓人等，何況此處價格居然整整比京都看見的要便宜將近一半哪。貪小便宜的心態發作，我鑽進店裡，花了二十分鐘就「很運氣」地把自己變成有張大白臉、大紅唇、濃黑臥蠶眉又頂著難看得要命的假髮的醜八怪。

「到底是我不適合這裝扮還是便宜沒好貨？」望著鏡子，連忙謝絕店家「好心」要幫我留影的意思，二話不説立刻卸妝。結果不過半個鐘頭就彷彿什麼都沒發生般地走出店外，只不過荷包少了三千五百日幣，肚子多了悶氣而已。距離約定時間還早，我的獨旅只能説才剛開始，索性往渡月橋走，一賞充滿文學況味的嵐山。雖然此時天空不太妙地烏雲滿布。

「拜託撐到回京都才下雨吧？」我暗自祈望，部分原因是身上沒有傘。然而人還在渡月橋，雨已經嘩啦啦落下。想衝進美空雲雀紀念館裡躲雨（這是附近唯一能進去參觀點東西的地方），不過很抱歉，今日休館。

在嵐山眾多店家屋簷下晃蕩，雨一點都沒有停歇的態勢。想買把傘，不巧的是附近都是吃食雜貨，居然一家賣傘的地方都沒有。最後只能拖著潮濕身子回到最初的喫茶店前，坐在紅油紙傘下等待雨停，朋友歸來。

約定時間過去許久，門外依舊只我一個。忍不住，我進店裡詢問。店裡的人個個一臉茫然，都說沒有見到任何像朋友的人。忍著氣，不得不又回到店門口站崗。雨中的嵐山詩意而悽涼，近晚的非假日，連一個行人都沒看見，我只能孤單地看著左右店家紛紛打烊。

快六點，就是咖啡店也要關門。出國前特意辦的手機無論如何撥不通，心裡又急又擔心，這幾日無法隨心所欲的疲憊、大大小小爭執、莫名奇妙的雨、失蹤的朋友，將暗的天色和**完全**不熟悉的嵐山（一點事前功課都沒做的我，天黑了要怎麼回飯店呢），這所有的不順，讓淚水湧上，只差一毫釐就要奪眶而出。

「很冷吧？請妳喝杯咖啡，新口味喔！」有人拍拍我的肩。轉身一看，是咖啡喫茶店裡蓄著鬍子的帥氣店長，撐著傘捧了一紙杯熱咖啡遞過來。

「還在等啊？我剛剛才看到妳還在。等了真久！有打電話嗎？」

「試過了，可是不通。」

我用力眨眨眼，把淚水逼回去。

「有點冷吧？快喝點熱咖啡。這是我們店裡新作的摩卡，花生巧克力口味，才剛開始賣呢！妳要是喜歡我再幫妳多倒一點？」

「不了，謝謝。你們要打烊了吧？不好意思在店門口坐這麼久。」這不是客氣，我已經在這裡空坐一個多鐘頭。

「沒關係的，我負責關店，妳一個女生等不好，等等關店了我陪妳等朋友好了。」小鬍子店長客氣又熱心，誠摯的眼神認真想幫忙。

當然希望人陪，但真讓店長先生陪著等卻太麻煩人。何況，還要等多久呢？店長看來已經打算坐在旁邊陪我等下去，這可不好意思，總不能害人不能回家。想想先回飯店吧，至多回飯店沒見到人再報警，不然還能怎辦？

我捧著那杯溫暖的花生摩卡，鄭重地向店長道謝。臨要走前店長又特別幫我新添上一些熱咖啡。「天冷又下雨，請小心唷。」店長說。大概店長的好意招來好運，我新添上一些熱咖啡之後，運氣也有好轉跡象。傍晚的雨逐漸停歇，手中捧著熱呼呼的咖啡，心裡的暖意亦是無

與倫比。一路上眷戀溫度，當心地一口口喝下香甜的花生摩卡。

回程的路途順利，按照舊路走回飯店，途中還成功地跟民居借了一回洗手間。

喝完咖啡的厚紙杯捨不得扔。把清洗乾淨的紙杯裁剪開，貼上隨身的筆記本，後來珍惜地帶回臺灣。嵐山的雨中，一直沒有記下咖啡喫茶店的名字。回來努力在網路上找了好久，才總算確認了是哪家。

那是イクスカフェ的京都嵐山本店，我在嵐山記憶最深刻的地方。

附註： 回到飯店後見到天才的日本通朋友，他也正打算報警找我。原來他改變心意轉去搭嵯峨野小火車，想著來回時間正好。卻不料搭上有去無回的最末班，終點站在田野中央。其他乘客都是團體旅客，搭上來接的遊覽車噗噗地走了，只剩他淋著雨走過田野找尋另一處火車站回京都，算起來際遇只怕比我糟糕一點。（哈，可以偷笑嗎？）

與「肇」
走在四条
河原町

「那麼，每晚上都去好嗎？晚上的京都反正沒有別的能
看不是？」彷彿是我「人生中的肇」的希波說。和希波
共遊京都時的每個夜晚，都確實窩進了咖啡館，並不真
是沒旁的可看，而只是希波表達支持的方式之一。於是
依據舒國治介紹走訪四条河原町的咖啡館，成為與希波
旅行裡難得的夜京都經驗。「我也快要變成咖啡館達人
了吧？」希波說。「喜歡上妳的嗜好，似乎總是一件再
容易也不過的事。」

築地珈琲

此築地非彼築地

四条河原町是京都最為繁華的地方，也是老咖啡館叢聚之處，各款咖啡館所在多有，有藝伎休憩咖啡館、也有一杯一千日幣、灑著金箔的咖啡，巷弄間同時也是情色俱樂部聚集地。不過比起澀谷卻又要好點，左近沒有愛情賓館，光線也還明亮。風月場所的守門／保鑣先生比起東京同業看起來多了點氣質，低調地站著，幫「成人娛樂場所」「過濾客人」。

橫過的就是頗有風情的木屋町通。來回看看木屋町通上喧鬧的人群、欣賞窄小高瀨川旁枝枒茂盛的櫻樹柳木，也頗富情趣。我暫時對成人娛樂沒什麼興趣，不過這些風花雪月

《築地珈琲》

地　　址：京都市中京区河原町四条上ル東入ル
電　　話：+81 075-221-1053
營業時間：11:00 - 17:00

150

● 從東京到京都 珈琲物語

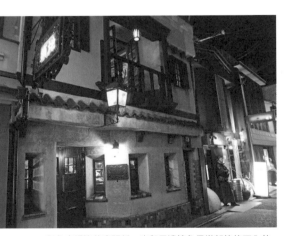

裡，有間古舊而名字特別的地方，築地。或更正確地說，是築地珈琲。

基於對東京魚市場築地的情感，幾乎是查到有築地珈琲之際，就已經決定要來。

築地珈琲所在的位置一如四条河原町·木屋町通這段的其他老咖啡館，被困在一個尷尬地帶。窄巷裡偶會見到「溫柔天使的約會」或「人妻熟女俱樂部」之類招牌，這種時候就先當作沒看見好了。

築地珈琲的情調與築地魚市場，真是一點關係也沒有。

「先去過築地市場，再來這間咖啡館，感覺好詭異。」希波說。我也忍不住抬眼觀看這兩層樓的建築。築地珈琲的外觀沉穩雅致，一塊厚重的銅板掛在牆上，鑲刻了「築地」二字。同樣的字體也被仔細寫在細鐵雕花框著的厚木板上，高高吊在二樓，迎風招展。雖然周遭經營的大多是奇怪的店，但築地珈琲本身卻優雅極了，迥然與東京「築地」的庶民風格完全不同。

推開厚重木門（當真很重），雖然是擁有兩層樓的

與魚市場沒什麼關係，也與周邊情色俱樂部格格不入的築地珈琲。

建築，但築地珈琲內部看起來並不寬敞，大抵是因為擺了許多骨董雜物，又是暗沉沉酒紅色家具，視覺效果豐富。雖然一樓幾乎沒有客人，但侍者依舊領著我們拐上二樓。二樓視覺上寬闊些，臨街那面有幾扇鑲著彩色玻璃的長窗和一個極小的露臺。

我們的桌子窄小低矮的不可思議，兩杯咖啡若是並排放，咖啡盤緣就能剛好觸到桌緣。

這似乎是四条河原町一帶咖啡館的特色，因為之後連續尋訪了幾家，桌子高度或有不同，但大小竟然相去不遠。我們交頭接耳討論起木桌尺寸問題。別的地方不知道，但在築地，

這似乎是讓你正襟危坐的意思。

不光說木桌小卻十分精緻，搭配的木椅也像是從歷史悠久的老教堂裡搬出的座椅，桌椅之間預留的空間算得精準，剛好夠讓人的膝蓋頂到桌子（正確說法是「我」的膝蓋，希波的長腿就只能很彆扭地擺在一旁），嚴格禁止人在這莊嚴地方不雅地翹起二郎腿。並且為了整

築地珈琲室內陳設精緻古典，四處擺放了許多骨董。

體合諧，空間裡流瀉的當然是優雅的古典樂（此處據說也是知名的名曲喫茶），侍者不苟言笑，端上咖啡後就不見蹤影。

築地珈琲開業得相當早，只比 Smart 珈琲晚幾年，據說是京都地方第三間開業的咖啡館，可是氣氛跟 Smart 完全兩樣。來這裡不是喝日常一杯生活咖啡那樣簡單的事。築地的氣氛竟彷彿是叫人應該最好打點好穿著，先在腦子裡裝幾本文學名著（或神學更好），行為規矩恭敬，才能來「享用」一杯咖啡。於是凡人如我，在如此拘束的地方忍不住要頭痛起來。

「還好咖啡很有特色，不然真是白來了。」我不自覺壓低了聲音抱怨。只是隔壁桌正入座兩個也是臺灣來的女生，完全不受我所以為的沉重氣氛影響，嘻嘻哈哈開心地研究起菜單，很令人羨慕。

築地有名的招牌咖啡是「維也納咖啡」。端上桌的維也納看起來像杯顏色不太純淨的熱牛奶，有著象牙色的油黃。咖啡裡早已融入厚重奶油，因之看不見一點深沉原色。喝入口很香，那香氣是奶油香氣，溫和細緻，一直到嚥下喉嚨，才會有些甘醇的可可味道。

對咖啡館內氣氛沒什麼意見的希波這下受不了。「怎麼來這裡，先是叫築地可是一點都沒有築地味道，現在連咖啡都不咖啡啦！白色的、白色的欸！妳有看過白色的咖啡嗎？真

是胡鬧嘛。」

是沒錯。不過要我說，那很香很白的咖啡，還真是唯一能讓我還想再進來築地的原因啊。

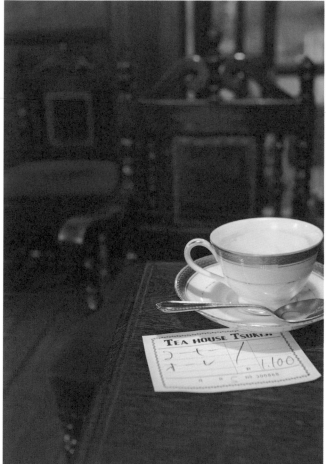

招牌「維也納咖啡」融入厚重奶油，是少見的白咖啡。

154

法蘭索瓦珈琲廳

戴珍珠耳環少女的凝望

從築地珈琲走出。與希波沿著高瀨川,漫步在西木屋町通上。高瀨川是人工開鑿的運河,早些年擔負著京都內重大運輸功能。當然,如今高瀨川最大的用處是為京都帶來閒適悠哉景色,早就不見運貨小船來回。

高瀨川本身沒有什麼,冬日裡連水都淺薄,但兩側種植了美麗櫻、柳,夏日綠葉扶疏,春季粉櫻夾道,就算是夙夙冬日,枯枝殘柳襯著兩側町家改建的餐廳居酒屋咖啡館,透出的風味又自不同。我比劃著與高瀨川平行的鴨川,順勢走到頗有情趣的先斗町通。即使在

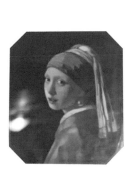

《法蘭索瓦珈琲廳》
(François / フランソア喫茶室)

地　　址：京都市下京区西木屋町通四条下ル
　　　　　船頭町 184
電　　話：075-351-4042
營業時間：10:00 - 22:00

到處都是窄小巷弄的京都，先斗町通也仍能稱上狹窄。這不僅是道路本身寬度不夠的問題，還有部分原因是左右店家相當熱鬧，優雅的招牌四處林立，讓人目不暇給。視覺上太過豐富，不免更感覺擁擠。

先斗町從前是優雅花街，能夠看到年輕的舞伎和藝伎穿梭往來。與高瀨川的命運不同，先斗町早期的風華仍完整保留。雖然現在在此是不是還能看到藝伎並不清楚，但是兩側以餐廳居酒屋為主的店家之中，偶爾會出現感覺隱密至極的高雅小館，如果有機會進去，說不定能一窺祕密情事。

「這裡是老花街？看起來倒是很像偷情的地方。」希波不無好奇地說。據說京都是日本不倫戀的首選約會勝地，而狹窄又微光幽黃的先斗町上，兩側商家裡隱隱約約透出的熱鬧，來回走過穿著好看、年齡差距卻大、或神情詭祕、相依相偎的男女也特多，果真是充滿了「偷情」的味道。「欸，不知道別人會不會也以為我們是來『幹嘛』的？」希波故做鬼祟地說。

我低頭看看自己在冬日裏得一身厚重的衣物，左右揹著的大相機，再抬頭看希波頭上完全蓋住額頭的難看毛線帽與遮住臉下半部的毛圍巾。「你看過難得能見面的偷情男女穿得這麼亂七八糟的嗎？我看要小心點不要讓人家以為我們是來抓破姦情的私家偵探才是真的。」

法蘭索瓦珈琲廳已被指定為國家無形文化財。

先斗町通的風月延伸到西木屋町通，在轉回西木屋町通上時，倒真能看見明目張膽地貼上十八禁的店招。就在此間，隔壁巷是什麼詭密俱樂部的隔壁，隱藏了風雅低調的咖啡館。這間咖啡館的外貌與築地珈琲神似，風情卻不同。那是 François 喫茶室。

「フランソア喫茶室（François）位於四条南面的西木屋町通。稍南幾步有天婦羅老店高瀨舟及千枚漬老字號村上重本店。此咖啡館開於西元一九三四年，屋頂成拱型，窗為尖頂，有教堂風格，放古典樂，牆上掛印象派畫。珈琲一杯五五〇圓，價不低，然味至佳也。」

—— 舒國治‧《門外漢的京都》頁一三〇

已經被指定為國家無形文化財的 François 喫茶室，其名稱是來自於名畫「拾穗」的畫家尚‧法蘭索瓦‧米勒（Jean-François Millet）之名。為了搭配咖啡館這優雅的名稱，牆上確確實實地掛著許多複製名畫。

拉著希波坐下，抬眼卻發現自己正坐在《戴珍珠耳環的少女》（Girl With A Pearl Earring）目光注視下。

《戴珍珠耳環的少女》是荷蘭畫家揚・維梅爾（Jan Vermeer）的名畫，我一直很喜歡這幅畫作，覺得那少女迷離的眼神令人心醉。畫裡的少女穿著儉樸，卻戴著珍貴的珍珠耳環，半回頭神態溫婉。並不知道作畫背景，但在小說與同名電影《戴珍珠耳環的少女》上市後，分別看了，很喜歡小說作者崔西・雪佛蘭（Tracy Chevalier）為名畫寫下的故事（儘管並不知道戴珍珠耳環的少女是不是真為畫家家中女僕，更不清楚她所戴的耳環是否真是與畫家有曖昧情感的明証）。妙的是我也看過為充滿神奇色彩的畫作《蒙娜麗莎》（複製畫就掛在旁邊的牆上）所寫的小說——《我，蒙娜麗莎》。感覺上，坐在 François 喫茶室裡，不僅是坐在畫室，也像坐在一個個神祕故事裡。

「你知道嗎？史嘉蕾・喬韓森（Scarlett Johansson）完全就像《戴珍珠耳環的少女》，我聽說要上演這部電影時，腦子裡閃過的女主角人選就是她欸。」

「為什麼？」對這部電影毫無概念的希波一臉疑惑。

「因為長得很像呀！真的很像，會讓人起

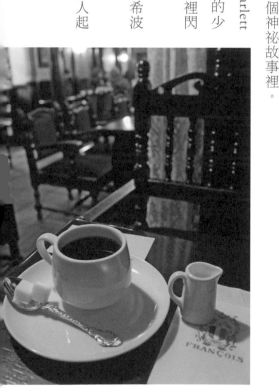

雞皮疙瘩那種。另外唷，聽説揚‧維梅爾畫一張畫大約總要費時兩三年，他的畫對於光影很講究，都很像照片呢！」這也是我喜歡揚‧維梅爾畫作的主因。

「這樣説來，畫中人搞不好還真是他家女僕。這樣畫起來才方便吧？」

在裝潢感接近築地珈琲的 François 喫茶室，希波與我輕鬆地談起話來。François 雖然也是高雅咖啡室，但不知怎麼，氣氛要比築地來得輕鬆許多。拱頂天花板下如我們一般輕鬆談話的人不少，全都是些穿著帶些藝術家風格、年紀稍大的客人。莫札特的鋼琴協奏曲自在地流瀉，感覺諸多畫裡人物也歡快地竊竊私語。

「你知道這家咖啡館號稱京都的文化藝術沙龍嗎？」

「真的嗎？難怪我們進來就不自覺談些很有氣質的事情呢！」

「老實説，如果可能，我也好想讓什麼人幫我仔仔細細地畫下一幅漂亮油畫。」

「油畫有點難，我可以幫妳拍照。」

「不要，你都把我拍得醜死了。」

「多練習就好啦。妳以為畫家都是一出手就能畫得好看的嗎？」

結果十年過去，已經成為人生伴侶的希波拍攝人物的方式依然糟糕，我還是沒有一張油畫像，也沒有一張好看的照片啊。

喫茶ソワレ

幽藍的時光

喫茶ソワレ（Tea Room Soiree）是在四条河原町一帶，我預定非去不可的咖啡館。雜誌上説，喫茶ソワレ的櫥窗常態性展出知名日本西洋畫家東鄉青兒（Seiji Togo）的作品，甚至連水杯上都有他所繪製的少女肖像。我雖喜歡胡畫兩筆，也不討厭東鄉青兒筆下頗有類「少女漫畫」或張愛玲隨筆小畫的畫風，但也不構成想拜訪的主因。想去喫茶ソワレ的原因無他，不過是因為聽説這裡的空間是「如夢幻般浪漫的一片蒼藍」。

不過探訪的過程並不浪漫。

《喫茶ソワレ》（Tea Room Soiree）

地　　址：京都市下京区西木屋町四条上ル真町 95

電　　話：+81 075-221-0351

営業時間：13:00 -19:00，週一與假日後一日不營業

由於不夠認真做功課，第一次來到喫茶ソワレ時恰值星期一，店不營業。不過四周可逛的地方甚多，隨處逛逛，明日再來也好。第二天，再次晃到了四条河原町，這次店開著，從門外看，確實一片幽藍。

「看起來好魔幻的地方，晚一點來味道應該更好吧？」

「是妳想去而且錯過一次的店唷，我看還是先進去比較好。」雖然希波的建議沒錯，但我偏偏抱著「四条河原町的店應該關門都很晚吧」的錯覺，硬是又走去別地「會早早關門」的小川珈琲三条店。等到再轉回喫茶ソワレ，店家正在關門，年輕的女店員和有點年紀的店主人溫柔但堅定地把我們送出門外，「下次請早唷。」她們說。

雖然因此再次轉到 François 喫茶室裡跟戴珍珠耳環的少女說說話也沒什麼不好，但是痛定思痛，第三次總算

喫茶ソワレ的招牌與水杯點綴有東鄉青兒所繪的少女頭像。

如願地在喫茶ソワレ落座。點了這裡出名的招牌飲料，顏色冰藍又多彩的果凍蘇打水。等著飲料上桌之際，我打量這喫茶室，毫不奇怪它會出現在眾多不同的雜誌介紹裡。

真是一間「很藍」的喫茶室呀。

雖然一如京都老牌咖啡館般擁有類歐洲風情的暗紅色座椅與木頭家具，但是燈光硬是詭異的很，完完全全呈現一片彷如科幻電影的異樣藍色。頂上細緻的燈飾有些中國風，牆邊展示的木櫃裡是跳著佛朗明哥舞的洋娃娃，入門的吧檯卻是日洋混合的情調。而這些，全都籠罩在一片幽藍中。

水杯上東鄉青兒繪製的美人圖像在青藍色光芒裡散發著魔力的微笑，在這樣的空間裡，確實很適合擺放畫陰柔嫵媚的東鄉青兒作品。進來的客人絕大部分是女生，在幽暗裡心情放鬆地談笑抽菸，似乎很習慣此間奇異的氛圍。

「果然是妳們女生才有興趣的店，真是不懂，女孩子不是大都膽小？這種氣氛詭異的店怎麼吸引來的全都是女生？」

喫茶ソワレ招牌飲料果凍蘇打水。

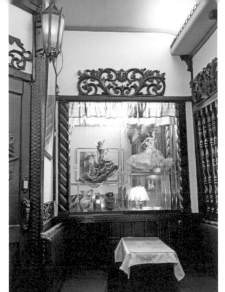

木櫃展示的是跳著佛朗明哥舞的洋娃娃。

歐風的暗紅沙發壟罩在科幻的藍光中。

「這裡不討厭啊，聽說春天櫻花盛開時，二樓的位子很棒呢，可以看到高瀨川兩側的櫻花，非常漂亮。」

「那等春天再來好了，這裡的氣氛實在比較像鬼月開的店。」

「希波看起來不是很喜歡這間店的感覺，也不太喜歡畫風柔美的東鄉青兒作品。」

「畫這些的是個男人？」

「是呀，據說是個美少年畫家。」

「也太像少女漫畫了一點。」

如果是喜歡細長柔美猶如插畫般畫風的人，應當會喜歡東鄉青兒的作品，也該會喜歡喫茶ソワレ。

這裡處處能見到東鄉青兒的畫作高掛牆上，透過幽藍光芒，是展示這些作品的絕佳舞臺。

二樓有整面長窗對外，往外看正對著窄小的高瀨川，雖然不是開花時間，但路燈下綠柳櫻樹搖曳，若推開窗便觸手可及，可以想像若是櫻花盛開時來此，景色會如何動人。

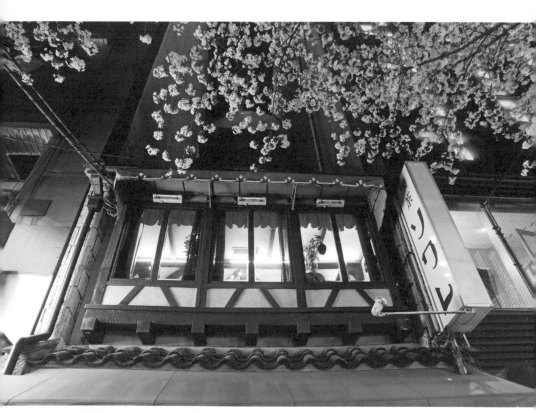

櫻花盛開後再度造訪，櫻樹枝枒下一片幽藍的喫茶ソワレ果真動人。

164

招牌果凍蘇打水非常具有視覺效果，只是顏色雖漂亮，但不論是果凍或飲料本身，味道都實在不怎麼樣。

「嘿嘿，我就知道那中看不中吃，所以點了奇異果蘇打。而且唷，在全部都是藍色的地方要點一些綠色的東西來吃才會平衡，妳說對吧？」明明就是政治冷感的希波硬是說了無聊的笑話，我卻在想，不知道如果是白日造訪，陽光透過窗子灑落，店裡那夢幻蒼藍的顏色，會有什麼變化呢？

你看我像東鄉青兒吧？

手電筒

你離我遠一點！

六曜社

不地下不行

順著高瀨川往三条方向走，沿路停留了看起來實在普普通通，但據說是專給藝伎休憩的老牌咖啡館 Green，往先斗町通方向，則是另間以金箔咖啡有名的吉田屋珈琲，若是打算認真地泡咖啡館，這一帶能去的地方相當不少，足可以喝咖啡喝到胃痛。我差不多就是覺得肚子裡好像應該要放點別的什麼時，決定往六曜社走走。「妳根本不是為了什麼氣氛呀、咖啡館蒐集呀之類的原因去六曜社的，純粹只是因為妳饞了。」當我提出要往六曜社時，希波如此奚落。

《六曜社地下店》

地　　址：京都市中京区河原町三条下ル大黒
　　　　　町 36　B1F

電　　話：+81 075-241-3026

營業時間：12:00 - 22:00，週三休息
　　　　　（地上店 8:30 開始營業）

知道六曜社是因為朋友夫妻傑利和馬蘭達大力推薦，但他們推薦的可不是咖啡。傑利推薦的是「可愛的京都妹妹」，據說他在此間運氣十足地好，都能遇見可愛京都女孩。我很抱歉對這個不太有興趣，真正在意的是馬蘭達的推薦，甜甜圈。

「妳不知道，六曜社的甜甜圈好吃極了，不會太甜又結實有咬勁，完全是手工家常的味道，偏偏不能外帶，不然我一定要拜託每個去京都的朋友都幫我帶個一打甜甜圈回來。」

對京都非常熟悉喜愛，帶了京都團、出了《京都岔路》、《慢漫京都》二書的傑利與馬蘭達如此形容的甜甜圈，令我非常心動。早已聽聞過這段的希波十分清楚，我完全是為了甜甜圈而去。

六曜社另個有趣的地方是其共有兩家店，一間位在一樓，一間就在地下室，兩間店是樓上樓下的鄰居關係，卻有各自不同的門戶出入。進入店前仔細地觀察兩間店的不同之處。但凡是有介紹六曜社的書籍

六曜社地下店入口。

雜誌，莫不殷切叮嚀請務必往地下那間去，卻都沒說樓上樓下的區別在哪裡。

夜裡九點時間，一樓的店家是空蕩無人的打烊狀態，透過玻璃窗，店裡的樣式溫暖可愛，大體是淺橘褐色調。上下六曜社共用的招牌裡標示，樓上的咖啡館只營業到傍晚六點，樓下兼營酒吧，營業到深夜十點。走下樓梯，地下的六曜社裝潢如同地上的姐妹店，只是吧檯後多了許多調酒用品，更有氣氛。這大約就是專門要介紹地下店的原因吧？

據說六曜社的老闆非常嚴肅，也不太喜歡人在店裡拍照。所以我們小心翼翼地進入地下室後，一直中規中矩地品咖啡，等到甜甜圈上桌，這才忍不住了，想為「超好吃」甜甜圈留下影像。

「可以拍照嗎？」我忍不住開口問了狀似老闆先生的人。「喔，可以啊，沒關係的。」

完全在忙著調酒的先生開心地回答，又笑笑地說「我們的甜甜圈很好吃唷。」

桌上的甜甜圈是深炸過後的暗色金黃，感覺酥脆，入口後僅有外圍是輕脆口感，咬下類似炸過的猶太麵包，卻要香甜許多，非常好吃，難怪朋友會念念不忘。

「果然很好吃哪，才一百日幣一個，那多點幾個好了。」骨子裡也是好吃鬼一枚的希波忘了剛剛才笑話我嘴饞，在分食了一個甜甜圈後，忍不住開口，只不過，限量供應的甜甜圈剛好剩下最後一個，就是我們剛剛吃掉的。

168

「不好意思，沒有甜甜圈了。妳們是哪裡來的呢？」

「臺灣呀，歡迎呢。我們剛換上今年的火柴盒，可以拿幾個當紀念唷。」老闆先生說著，坐在酒吧那一長排的客人也轉頭饒富興味地打量我們。

「除了甜甜圈，這裡調酒也不錯唷，小姐應該要喝看看。」

「這個負責調酒的店長先生很有名，是名人呢。」

看起來是熟客人的幾個酒客隨興地聊起來，偶爾開開店長的玩笑。我和希波放鬆不少，在其實相當窄小的店裡走動，還輪流上樓去洗手間「探險」。奇怪的是六曜社地下店的洗手間雖然在一樓，卻要從內部的樓梯往上，而且看起來跟一樓的店不相關，是另外隔出來不相連的洗手間。但剛剛點好的咖啡，是小姐從通往店外的樓梯，也就是從已經打烊的一樓端下來的，實在詭異。

「請問唷，這裡跟樓上有什麼不一樣嗎？」身為好奇寶寶，忍不住還是開問了。

「這裡賣酒，營業晚，樓上是很單純的咖啡館。因為樓上關門早，所以盡量分開，說是兩間獨立的店也可以。」

「那麼，為什麼大部分雜誌都只介紹地下店呢？」

「這個⋯⋯」

「唉唷，就跟妳說他是名人啊，他只在地下店出現的，所以雜誌都只介紹地下店唷。」看起來酒喝不少的客人如此幫看起來有點害羞的名人店長奧野修先生說。

原來呀。

「看來店老闆的性格還是讓一家咖啡館成名的要素。」走出六曜社地下店，我如此對希波說起在走訪過許多咖啡館後的感想。

「算了吧，妳才不是因為店長去的，妳是因為甜甜圈哪。」希波一邊埋怨並沒有看見什麼京都女孩，只看見了醉酒大叔這事，一邊若有所思起來。「對了，妳確定甜甜圈一定不能外帶嗎？我實在很想買幾個在飛機上吃欸。明天來試試看運氣好不好？」

我的「肇」。

Elephant Factory Coffee

村上春樹的象工場

「有些時候，人生只不過是一杯咖啡所帶來的溫暖的問題而已。」李察‧布萊第根（Richard Brautigan）這樣說。村上春樹在《象工場的 Happy End》裡引用，於是接連更多人引用了。不過引出了一間「象工場咖啡館」唷！這，應該不能算是普普通通的事吧？

「這一帶都是這樣老的咖啡館，走了幾個晚上，似乎風格很一致。」與希波在四條河原町與三條河原町之間來來回回走著，每夜每夜，在這之間的咖啡館，有名的、沒有名的，老牌子的，連鎖型態的，幾乎有九成把握全都走遍，就算沒有進去坐坐，也結結實實地在

《Elephant Factory Coffee》

地　　址：京都市中京区蛸薬師通木屋町東入
　　　　　ル備前島町 309-4 HK ビル 2F

電　　話：+81 075-212-1808

營業時間：13:00 - 00:30，週四到 18:30

門口張望了許多回。

真的全部走完嗎？倒也不是。若真要按書索驥，這一帶至少應還有一間咖啡館尚未探訪。在書裡，這間咖啡店排得相當後面，所占的篇幅僅有短短幾行：「流瀉的音樂、隱藏在小巷子的二樓、店內陳列具有店主獨特美感、來自北海道的深烘焙咖啡豆……」，書裡附上年輕老闆煮咖啡的照片。雖然看來迷人，卻沒有其他老前輩那樣眩惑人心。

由於在「咖啡探險」裡，因為京都巷弄曲折，不得不時常在迷宮裡打轉，經驗不太好受。再來一方面感覺應該是普通咖啡館，一方面光是看見「隱藏在小巷子的二樓」，就覺得算了。雖然名字可愛（喚作 Elephant Factory Coffee 呢），但應該不是太奇特的地方吧？我想。

抱著「河原町周邊都是些老牌咖啡」的想法，覺得也許可以純粹走走路，不再去看夠了的咖啡館。夜裡的鴨川雖然不見秀麗景色，但風清晚涼，夜曚曚水曚曚，光是散步也詩情寫意。走在木屋町通，無意間往蛸師藥通看去，看見了隨處可見的廉價飲食連鎖店「餃子の王將」，肚子有點餓，想跟希波分著吃一碗便宜簡單的天津飯，也就是雞蛋和高湯燴飯，當宵夜正好。拉著希波走去，不餓的希波東張西望地，無意間看見了可疑的招牌。

「欸，妳看看那個小小的白招牌是什麼？是間咖啡館嗎？」

我順著希波的手，就在「餃子の王將」正對面那條黝黑、像是前方建物拿來置放大型垃圾箱的「後巷」裡，高高地掛著小小的圓招牌，很不明顯地。招牌上的圖案好像是顆象腦袋。好奇心大勝，那麼天津飯也甭吃了，就往位在二樓的大象咖啡館裡走去。

咖啡館很小，與低調的外觀相符，也是間昏黃的咖啡館。與河原町的前輩們不相似，這間咖啡館充滿現代感，清淺原木色的傢俱、線條簡單的吊燈、大盆綠色植物和許多書。隨隨便便扔在地上的咖啡豆麻袋自成一格地像是裝飾品，面對氣窗牆壁那一長排「面壁」的單人座幾乎坐滿了人，安靜地喝咖啡看書。聚在大長方桌上的咖啡客有些吵，說話說得沒完。是間年輕人來的咖啡館。

送上的咖啡十分香，店裡的火柴盒上也繪著大象腦袋。「這裡的老闆是喜歡大象呀？可是沒看到什麼大象飾品？」「店名是 Elephant Factory Coffee 唷。書上有寫這間哪，奇怪，這名字感覺好熟。」

小小的二樓店，隱身後巷中。

說著話時，才總算搞清楚店名。可店名的熟悉感卻不知道從何而來。

「店裡擺的書真像裝飾品。反正沒事，挑兩本來看看好了。」希波專心地在店中長排靠牆書櫃上翻著英文磚頭書，我隨意地走到櫃檯，看著年輕咖啡師手工細沖咖啡。吧檯邊也有小小書櫃，回身仔細看架上擺飾，居然看見了一本中文的村上春樹。

「《象工場的 Happy End》？象工場，不就是這家店的名字嗎？」偶爾也看村上大叔的書，雖然沒有買，也沒有讀過，但《象工場的 Happy End》的書名確實熟悉，難怪店名不陌生。完全不是村上粉絲的我，從來只肯細挑地看某幾本特定的村上著作。至於插圖許多的《象工場的 Happy End》，一遍也沒翻過。不過因此知道咖啡店名稱的來由，心情是興奮的。

衹是，為什麼是中文書？再認真看看，原來日文版和英文版也都有，看來是老闆特意蒐集。仔細拍

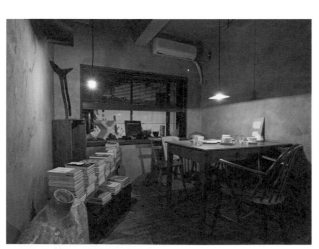

用堆疊的書與淺色家具布置空間，是年輕人來的咖啡館。

書櫃上擺著各國版本的《象工場的 Happy End》。（中文版）

（日文版）

（英文版）

了照，把書帶回座位。在老京都中心新穎咖啡館裡，讀著村上春樹的書，感覺分外不同。

書很薄，不一會讀完。可惜直到看完書，老闆都沒出現，許多因為村上而起的好奇無法填補。我拍拍希波，指著書中在此情此景下，感觸良多的一句話（雖然這並非村上所

說）：「有些時候，人生只不過是一杯咖啡所帶來的溫暖的問題而已。」希波看看這段話，再看看桌上咖啡，就輕敲我的腦袋。「這個時候，有兩杯咖啡，很溫暖了。所以我們一點問題也沒有唷。」

清水寺
情結

●
○

孩提時代初訪日本，曾到過有三泉清水流瀉的寺廟。早已不記得那是哪裡，印象深刻的是導遊囑咐我們非要跟著多得要命的香客排隊，用感覺不太衛生的勺子一泉一泉地各喝一口水，說是非要如此才能得到智慧健康財富。當時的寺廟，應該就是清水寺，京都最古老的寺院。

清水寺據說是由唐僧在日本的第一個弟子慈恩大師所創建。幅員廣大，香火鼎盛。門邊的地主神社是求姻緣的好所在，但凡去了清水寺，好像沒幾個人不會進入地主神社參拜；即使不參拜，至少也會買個戀愛御守，不然清水寺一趟似乎就算白來。

文の助茶屋

初訪：走不完的二年坂，到不了的清水寺

「為什麼我們不之前就去清水寺？」

「因為不順路。」

「我雖然沒做什麼功課，不過清水寺是第一名景點對吧？」

「是啊。」

「那為什麼非要留到最後一天才去？」

「妳沒聽過好戲壓軸嗎？」

《文の助茶屋》
（Bunnosuke Chaya Honten）

地　　址	：京都市東山区下河原通東入八坂上町 373
電　　話	：+81 075-561-1972
營業時間	：10:30 - 17:30，週二週三不營業

「那好吧，今天天氣這麼爛，你又幹嘛要阻止我帶傘？」

「小姐妳叮叮噹噹東西帶一堆，又是鏡頭又是腳架，我可不想還要幫妳拿欸！」

「很好啊，你看你看，現在就是哪裡也去不了。」

彼時的對話，是在清水寺附近充滿優雅歷史感的文の助茶屋裡進行。

我非常同意，如果有旅行好咖排行榜這種東西，我大概敬陪末座。所以出門旅行，從來不強求旅伴。畢竟我不購物逛街、光泡咖啡館就一整天、為了拍照片願意空等許久，進房後吃飯前沒先拍照就誰都不可以先動床鋪或菜餚……種種令人髮指的行徑罄竹難書，所以真的，從不強求旅伴這回事。若真巧能遇見可忍受我惡行又時間相當、能一同出發的朋友，多半我會努力在其他地方忍耐配合。所以那偶然「日本通」能一起出發，那麼好吧，行程規劃景點安排都讓朋友一手包辦也沒什麼不可以。

「放心吧，行程我來搞定，妳跟著走就好了。」日本通這樣說，順便在極短時間裡把行程大綱列印出來。行程表上除了規定哪天去哪裡之外，順便排出幾點幾分做何事、幾點幾分搭上什麼車、花錢應若干，幾點幾分吃什麼東西、花錢又應若干，這對隨性旅行的我來說不可思議，看得頭皮發麻。緊湊的行程更讓人吃驚。除了極其有名的名勝古剎，也列上一大堆名稱看起來很有氣質，但實在沒聽過的神社寺廟。是了，古剎神社寺廟，雖然前述

已抱怨過，但請再容我說一遍……那就是**全部都是廟**的意思。

「妳也有列想去的地方吧？一起拿出來看看。」日本通如是說。

我望著自己貧瘠的筆記本：「清水寺、金銀閣寺、京都漬菜、哲學之道、京式咖啡、嵐山」，其中清水寺、哲學之道這些地方吧？」「這不是廢話。」「行程這麼緊湊，還有空檔可以喝杯咖啡嗎？」「這行程還好而已，很輕鬆的，想怎麼喝咖啡都行。」「我想你有排清水寺、哲學之道三個字下畫了兩槓，表示非去不可。如此而已，幾個大字完畢。「我想你有排清水寺、哲學之道這些地方吧？」「這不是廢話。」「行程這麼緊湊，還有空檔可以喝杯咖啡嗎？」

看著行程表的當下實在懷疑，但都這麼說了，好像也就沒什麼可補充。

當然理解朋友排定眾多名寺的苦心，畢竟京都是千寺之都，到了京都不看寺廟，那要看什麼呢？何況心裡確實也有想去的寺廟：孩提時少數去過而仍有記憶的金閣寺；應該去過但對於「憑崖而立」有名舞臺全無印象的清水寺。

看過旅遊書中清水寺照片，很能想像黃昏金黃落地時，從遠方看去的景象。清水寺也是有名的攝影景點，如果可以多花一些時間，說不定可以等到美麗光影。我對這個以音羽瀑布所流清冽泉水命名的古寺，懷抱莫名憧憬，更對著名憑崖而立的清水舞臺充滿好奇。俗稱清水舞臺的清水寺大殿，建築結構和建立地方懸空，佇立在懸崖邊上，下方由一百三十九根高數十尺長的大圓木支撐。全寺建築群不使用一根釘子，卻已經撐過好幾百年。

終於京都停留的最末一日，日本通與我舉步朝清水寺走去。看夠了八重塔，才正要舉步邁上二年坂，就讓當頭當臉落下的大雷雨給留在清水寺與八重塔間有名的文の助茶屋裡。

心情從吃上第一碗宇治金時的輕鬆自在，到點了抹茶白玉甜品的不安，以至於最後乾脆叫上一杯店家特釀濁酒的完全放棄。未嘗不想冒著大雨衝去咫尺之遙的清水寺，然而隨身的攝影器材卻不得不讓人三思。偏偏身居的茶屋左右都沒有店家，一片靜謐中連買把傘都沒有可能。

大雨一直一直地下，絲毫沒有停歇的態勢。天際從鴿灰染成墨黑，當然也已經過了清水寺開門迎客的時間。

「喂，妳說這間茶屋有沒有賣晚餐哪？」

作家張國立在他與夫人趙薇共遊日本的旅遊書裡寫下：「走不完的二年坂，到不了的清水寺。」以抱怨太座太喜愛採買誤了景點。

我是不逛街的人，卻也到不了清水寺呀。

Cafe 我楽苦多

再訪：在紐約風町屋的囉唆裡鑽進寧寧之道

「那麼，這回來京都，總要到清水寺了吧？」我如此想。

再去京都，行程可以照著自己的步驟，去想去的地方，或哪裡也不去。這次重蹈覆轍的可能性不高吧？於是希望在傍晚時分前往清水寺，頂好在關門前一個半小時入內，那麼便有充裕的時間玩賞，也能好好觀看美麗夕落。

從東大路通轉往法觀寺，也就是八坂塔方向，一路往上，會接到二、三年坂。如果說有什麼路足以代表京都，大約就是這條石坂小路。從此處往上走，沿途留神在不同高度回頭

《Cafe 我楽苦多》（がらくた）

地　　址：京都市東山区高台寺桝屋町 350-21

電　　話：075-551-3583

營業時間：11:00 - 18:00

張望，一片高低不同的石墨屋瓦就展現眼前。那是古京都模樣，特別是八重塔與其隔鄰民家伸出牆外的綠葉和結實纍纍的果子樹、偶爾穿梭過身著和服或變身舞伎的女孩，為這條小徑帶來活生生呼吸的畫面。一直很喜歡這條走上清水寺的路徑，因此幾乎不太走同樣也能上清水寺的茶碗坂。

小巧凌亂的文の助茶屋風情吸引人，茶點也好吃，所以喜歡停歇此處，喝碗苦嘴的抹茶，或是冰涼沁心的宇治金時。也會到かさぎ屋嚐嚐烤年糕紅豆湯，或隨意走過名產小店，偶爾會看看不太可能買的清水燒。這條路上從不無聊，光是在路邊買下熱呼呼、帶著濃茶清甜滋味的抹茶包子，坐在路邊石階，邊吃邊看過往路人、小店、石坂、民居，就是十足過癮的事。

時間還早，清水寺的香客仍眾。因此想在二年坂上多待一些時間。這種時候就想進咖啡館了。左近雖然有挺好的連鎖咖啡店，但在古色古香的此間，覺得應該要去有點町家風味的地方坐坐，猜想這樣店家一定不缺。邊吃包子邊睜大眼睛尋覓，果然在窄小不當眼的拐

沿著二、三年坂下望，一片高低不同的石墨屋瓦，這是古京都的模樣。

彎處，幾把油紙傘下，看見寫下「珈琲」二字的燈籠。

這家店名是がらくた，漢字寫成我楽苦多。

一進門，就讓店裡古怪不合諧的裝飾喚起熟悉感。小門廊裡隨隨便便放著不對稱的早期日本流行的和洋式座椅，油紙傘吊在牆上、天花板，三三兩兩的年輕客人在這裡聊天，桌上多半擺著茶。

跨進可以算是內室的店裡，右手邊的家俱，包含天花板上的華麗水晶吊燈在內，是一整組漂亮歐洲宮廷式桌椅，不過靠牆的地方擺放的卻又像是二手店裡拖來的老舊沙發。有紅磚也有壁爐，壁爐前是普普通通的木桌木椅。除了華麗吊燈，也有幾盞大小不一、罩著花布的檯燈擺著，甚至也不缺有點設計感的壁燈。

「什麼跟什麼啊？」如果是很講究對稱美感的人來這裡只怕要大喊。不過我已經很習慣紐約蘇活區擺得亂七八糟、卻自成風格的小店，在京都能看到這麼亂來卻又這麼可愛的店，還真是令人懷念。

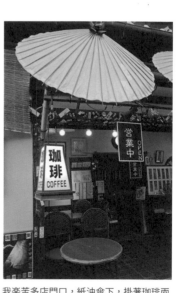

我楽苦多店門口，紙油傘下，掛著珈琲兩字。

「這裡很常舉辦藝文活動唷，各式各樣都有。另外，我們有招牌店狗，可是不是天天都來。今天就不在，真可惜。不然妳就能好好拍照了。」這間頗具紐約下城風格小店的店員，能說英語。出於好奇，我詢問看起來和善的店員小姐，卻不知道這是錯誤的開始。

十分熱心的店員很努力、很努力，劈里啪啦介紹店內特色，或許多少把我當成練習英文的對象也難講。「我們咖啡很好喔，有種黑豆咖啡還能上網購買，妳在店裡也可以買到，一包一包地擺在那邊，要不要先來杯試試看？」喔，好吧，那就來杯黑豆咖啡好了。

送上咖啡後。「我們的抹茶蛋糕捲很好吃唷，豆乳布丁更是特色。已經在京都玩幾天了吧？那很棒的德國牌子 Ronnefeldt，妳看，桌上的小牌子裡有介紹。另外我們的茶葉都是妳一定已經喝過抹茶，不然試試我們家的抹茶也很有味道呢。不過至少不要錯過抹茶蛋糕捲，真的好吃。」呃，那……也來份抹茶捲好了。

和洋不對稱組成的風格，不太京都，但亂得可愛。

「妳的蛋糕。我們也有賣野菜料理喔。不過今天已經賣完了，真可惜。」沒關係，我不打算吃。「妳一個人來京都嗎？以前來過嗎？去過八坂塔了吧？附近有高台寺和坂本龍馬的墓唷，妳知道坂本龍馬嗎？知道啊，好厲害，妳對日本好熟悉。不過妳是女生，大概比較喜歡寧寧之道。寧寧之道離這邊很近唷。寧寧是豐臣秀吉的妻子。喏，我寫下來，是豐臣秀吉，妳看，坂本龍馬都曉得了，豐臣秀吉妳一定知道。寧寧之道是他妻子常常走去高台寺的路，妳知道，那高台寺是她為秀吉建的……」

我其實相當喜歡這間小店，雖然抹茶蛋糕和咖啡並沒有店員誇讚的那樣好，氣氛卻很舒適，很紐約，與門外就是京都的感覺衝突又具備吸引力。如果店員小姐能夠不要再來特別關照我就更好了。不過這要求似乎有點難。我終於受不了，在接連而下的寧寧之道故事轟炸下崩潰。

「請給我帳單。」

「妳要走囉？希望妳在京都玩得愉快哪。對了，要去寧寧之道唷。」

「一定去，一定去。」

結果來回轟炸的寧寧之道果然令我陷入魔咒，一出咖啡館門口就右轉往高台寺方向去走寧寧之道了。直到夜深回到旅館，這才想起：「我的清水寺呢?!」

哲學之道 上

雖然偏好二年坂，但京都最有名的散步路徑，只怕要算是哲學之道。

哲學之道長度約二公里，是從南禪寺到銀閣寺，中間串聯起不少絕美的寺廟與小店咖啡館，沿著琵琶湖疏水道（只怕也像是希波口中的大水溝）的步道。據說因為哲學家西田喜多郎每日經由此道往返京都大學時，喜愛冥想構思而得名。

西田是少數對他所處的年代有重大影響的日本哲學家，其理論在西方哲思的架構下融合東方宗教與自我價值。其中有多少是在哲學之道漫步時體悟的，不得而知，但是哲學之道確實因此名氣大盛。特別春天櫻花盛開之際，遊人如織，簡直沒有喘息的空間。

我在這條路徑上來回走過多遍，每一次都結實地走完整整兩公里。

優佳雅珈琲

「正襟危坐」的娃娃頭咖啡

《優佳雅珈琲》（よじや）銀閣寺分店

地　　址：京都市左京区鹿ヶ谷法然院町 15

電　　話：+81 075-754-0017

營業時間：10:00 - 18:00，週二不營業

《優佳雅珈琲》（よじや）嵐山分店

地　　址：京都市右京区嵯峨天龍寺立石町 2-13

電　　話：+81 075-865-2213

營業時間：10:00 - 18:00

哲學之道固然很值得走走，但專程來還是另有原因。那個原因是張臉，一張浮在抹茶沫子上的娃娃臉。

優佳雅（よじや）是去京都的人，一定會聽過的店。專賣化妝用品，特別以吸油面紙名聞遐邇的優佳雅，其店招牌就是個形式古雅的仕女頭，狀似手鏡。在京都車站就設有攤位。素來不在旅途中購物，卻因為這家店地點太過方便、產品有名且便於攜帶、價格又不離譜等種種原因，買了幾次作為手信贈人。不過，引起興趣的並非仕女用品。坦白說，曾

買下的物品全數送人，自己從沒使用，所以產品究竟怎麼優良實在沒有概念。吸引我的，還是咖啡館呀。

優佳雅同時兼營咖啡館，而經營方向較為年輕的咖啡館系列，店招牌就改以可愛版的仕女頭，看起來像個有點怪的娃娃。

優佳雅活用這個娃娃圖樣到了淋漓盡致的程度，如果曾經去過優佳雅嵐山分店，就會發現娃娃頭不只使用在產品上、宣傳單上、菜單餐具，甚至洗手間都有。妙得是除了能嘗到娃娃頭文具手袋，甚至連娃娃頭最中餅都有。買來先打開薄如紙張的脆硬娃娃頭最中餅皮，在裡面仔細填上紅豆泥和糯米糰子，合起來又是個娃娃頭。若對自己動手的成品滿意，不妨拍幾張照留念，因為接下來就到一口咬掉娃娃頭的

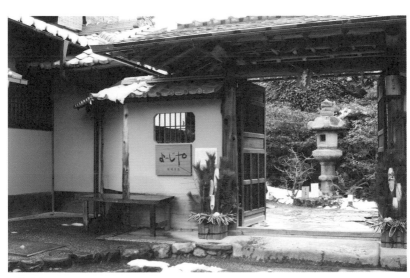

優佳雅大門。

部分……那種感覺還真是詭異。

咖啡店裡自然賣咖啡，優佳雅真正出名的招牌飲料，就是卡布奇諾與抹茶摩卡。當然，您大約也猜得到，有名的原因，正是因為這兩款飲料上都鮮明地浮著「娃娃頭」圖樣。

本來，第一次走在哲學之道上，我就想去正位於哲學之道中的優佳雅銀閣寺分店。當時運氣不佳，店內全滿，於是轉往另間有著可愛菜單的咖啡館茶房小徑（Komichi）。好險的是，優佳雅沒讓人太難堪。第二次再訪就成功達陣，在清冷冬季「跪入」優佳雅銀閣寺分店的榻榻米上。

擁有咖啡館的優佳雅在京都一共有三間分店（其餘諸店僅販售化妝用品），分別是三条店、銀閣寺店和嵐山店。其中只有銀閣寺店是要人當當心心跪坐的店鋪，一派和室風格。

套餐加飲品。

一整面長落明亮的玻璃大窗，採光甚好。室內不大，榻榻米和室沒有隔間。如同在寺廟裡花錢喝抹茶，每個「跪」座的客人面前都是矮小茶几，上面好好盛放一抹娃娃頭。不誇

190

張，少數的男性客人不敢說，但若要是女吃客幾乎毫無例外地都點了這招牌飲料，若不是梳著咖啡頭髮的拿鐵咖啡就是蓄有墨綠煩惱絲的抹茶卡布奇諾，每個娃娃都挺含蓄地漾開含蓄的笑容，不過每個打算吃掉娃娃的女客都笑得開懷。其中包含我。

只是笑不了很久。

空間雖不能說狹小，但因為食客眾多，在如此沒有「隔閡」的環境裡，每個客人都自發性地拘束起來，總要盡可能地將自己所有物攏好，再盡力縮起自己的腳丫，才感覺禮貌。

而今日又是大滿座狀態（實際上銀閣寺分店幾乎沒有不滿座的時候），在榻榻米上若要把自己縮到最小，好像除了正座之外別無他法。而所謂的正座，就是跪下後的姿勢是直接讓臀部與足跟相親相愛，當然，此時你的小腿與大腿也會密不可分。這一開始還好，眼前的娃娃咖啡若有似無的微笑還能撫慰我，落地窗外幽靜細緻的日本庭園也能稱美麗，雖不舒

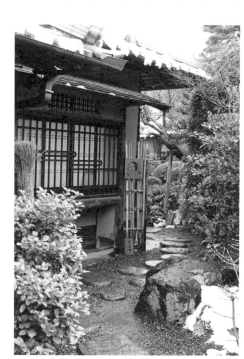

銀閣寺分店的庭院景色非常優美，當然四處可見娃娃頭的標誌。

適也還能忍耐。

若是如此捱過一杯咖啡的時間，或許不至於太過難受。只是，由於腹中飢餓，我不幸地還點了白味增套餐。套餐分量不大，其實也就是湯與甜點的組合，只是因為人多，上菜的速度緩慢。等待期間，周圍的客人已換過一輪，每個正座的客人似乎都練習有加，不當這是一回事，起身姿態盡皆優雅。我只好努力保持儀態端麗，笑容卻如同冷掉的咖啡越來越苦，逐步感受腳掌痠麻難忍。萬幸（？）的是，痠麻不了很久，就沒知覺了。因為麻痺了嘛！我的小腿還在嗎？

等到終於食畢，喝完抹茶卡布奇諾，結了帳單，這才發現站不起來。逞強出力的結果是身子一歪，腳不能使力，人就倒了，撲通！

我猶記得優佳雅銀閣寺店的女店員趕忙衝過來扶我起身時臉上的表情，那跟她們店招的娃娃頭很像，似笑非笑。

如果要論風情那麼優佳雅三家分店中自然銀閣寺分店最佳、最有氣氛，不過我沒再去了。反正……嵐山的分店也不差嘛……

練功中……

腳麻了！

走在洛西

清水寺、哲學之道、南禪寺，大致都屬於氣氛熱鬧、街景繁榮的洛東地帶，居間行走，能見聞的景色、人家、小物、美食，所在多有。若是嫌棄人多，也有得是能暫避人煙卻又不遠榮華的古剎茶坊，很少感覺寂寞。洛西是不同的事。

京都洛西因為環境清幽，自然景觀美麗，人煙較少，向來是貴族營造大批寺院別莊的首選地。自平安時代以降，皇室貴族武家在此精心營建，就連如今有名的金閣寺，也是早年幕府將軍足利義滿的居所。從嵐山嵯峨野而高雄，更無一不是以「絕景」著稱。嵯峨野有電影《藝伎回憶錄》中令人難以忘懷的青幽竹林隧道、高雄秋日的楓紅更是攝影家年年追逐景色、嵐山的春櫻瀾漫，短短一節的嵐電稚氣也優雅。走在洛西偶爾或許有點蕭瑟，因為那實在遼闊的景致。但若每個片段都有溫暖咖啡在手，或許那蕭瑟，也會染上幾許風華。

山猫軒珈琲

龍安寺外咖啡香

洛西名寺許多，但專程讓人去看石頭的，只有一處。那就是龍安寺。

龍安寺如同金閣寺，原本並不是寺廟，而是貴族宅邸，平安年代後幾經戰亂，龍安寺在動亂中遭焚燬，重建後，逐漸擴增並轉為今日規模的禪寺，這還是在豐臣秀吉與德川幕府保護之下才逐步成形。

說到龍安寺，首先會想到的就是其中最為有名的石庭。這個石庭不大，也沒有銀閣寺那般不設圍籬的遼闊，卻是大有名氣，特別在西方人之間。原因無他，雖然龍安寺石庭本就

《山猫軒》（CAFE YAMANEKO）

地　　址：京都市北区等持院北町 39-6

電　　話：+81 075-462-6004

營業時間：11:00 - 18:00，週四不營業

是名庭，但相比名氣更勝的清水、金閣等寺，不算太起眼。直到一九七五年，英女皇伊莉莎白二世訪京都，特別要求要觀賞龍安寺石庭，並極力稱讚，這才讓龍安寺名氣在歐美大開，導致現在去龍安寺數石頭之際，都會忍不住順便數數擁擠的人頭。

對了，數石頭。

龍安寺方丈前的石庭是京都枯山水的代表。這個石庭由圍牆環繞，在窄小的長方庭園鋪滿梳成流水漩渦形式的細白砂，依照七、五、三的數目組合，在白砂上擺放十五個大小不一的岩石。據說石頭擺放是源自於老虎攜幼子渡河題材，所以又稱為「虎負子渡之庭」，不過此說大受挑戰。由於龍安寺石庭是出名的「謎之庭」，確切建造年代不詳、建造者不詳、建造意涵不詳，所以十五個石頭是否真代表大小老虎渡河圖頗值商榷。事實上，也有人認為白沙為海，石庭意指瀨戶內海上羅列的諸島；又或指細沙為白雲，石頭為仙山；另外有說石頭其實暗暗排列成心形或內藏數個漢字等等。雖然眾說紛紜，但從沒有任何一種說法能獲得肯定。有不少歷

龍安寺石庭。

史學者努力解謎，大都推測石庭是由江戶時代的名造庭師小崛遠州之手的南禪寺及嵐山清涼寺卻都能清楚知道造庭者，若為同名設計師，似無隱瞞必要。而另說是在庭園十五個石頭內，其中有一石藏有刻字留痕，那即是造庭者大名的線索。只是即使有這線索，也沒有明確指出設計師是何許人也。

我來過這石庭數次，從沒有一次能好好認真定心觀看。因為無時無刻此處永遠人潮眾多，每個人都不光是坐坐看看便走，總要換個十來次角度，還每次都要舉起食指默數石頭。這是據說庭園中的十五顆石頭因為角度關係，不管從哪一方向看，都無法數全十五顆，所以不打算觀禪定心者如我，在此庭最大樂趣就是換方位數石頭。

關於這石庭，另一趣事與希波有關。

學建築的希波很想觀看窄小石庭如何創造出景深。由於造庭者心思巧妙，石庭兩側的圍牆並不等高，加上左側後方的石頭較大而明顯，配合細砂上的波紋流動，隱隱有水往東流之感，從而創造出視覺上的景深效果。希波先生坐在長廊下仔細默看許久，若有所得。

「這庭園設計非常好，仔細看，該留白的地方、該是重點的角度，全都安排得仔仔細細，卻又能有空間給觀者想像。」「那你看出了什麼？」

「看出什麼不敢說，但是感覺上應該比較像海，而且坐著看久了，真有海面起伏的感

覺。」看起來希波賸膺海面說。「另外，」希波陷入思考狀。「我總覺得這個石庭景象好眼熟，我沒來過呀，難道作夢夢到嗎？」我忍住沒大笑出來。原來希波沒發現，他所使用的蘋果電腦內建畫面的桌面，就是這個石庭的照片，天天開電腦欸，每天看要不眼熟也難吧？

若是看過電影《艾蜜莉的日本頭家》（*Fear and Trembling*），那麼說不定也會對石庭感覺眼熟，電影中的開場景色就是龍安寺石庭，由那日式靜美帶出女主角後來在這國家遭遇驚恐的文化衝擊。

「不管怎麼說，虎負子渡河的說法實在太沒依據。」希波放大了拍下的石庭照片觀看，邊看邊對這說法大感不滿。龍安寺內有沒有老虎一事姑且不論，寺外倒確實有山貓。彼時我們正在山貓裡。那是荒僻龍安寺外僅見的溫暖咖啡館，山貓軒。

位於坡上的山貓軒，是洛西荒野中的一抹溫暖。

龍安寺與仁和寺相隔約兩站公車站牌的距離，通常安排行程，總是龍安寺後仁和寺，仁和寺後跳上嵐電，轉往嵐山。這樣行程適合一日順遊，若起得早不妨在龍安寺前先訪金閣寺。一上午看完三間名寺或許不夠從容。當然，但午後轉往嵐山就有較充裕時間玩賞。當然，偶有狀況不太妙的時候，逛完了龍安寺卻已近黃昏，再要趕去哪都關門，就如此回洛中又心有未甘，感覺還沒沉浸夠洛西山水。那麼不妨轉入龍安寺對面的山貓軒，一間半掩地下，窗外俱是山林姿態的溫暖咖啡館。

依山而建的山貓軒，入口是往下的，由於立在坡上，進入咖啡館後，若是朝館內看，窗外都是林野綠景。咖啡館內比起家

山貓軒的氣氛溫馨靜謐。

常算略具時尚，賣的餐點除以京都口味作號召，也標榜手工自製。若是對龍安寺一帶稍微熟悉，會覺得如此小館怎能在這樣荒僻無人煙的地方生存，畢竟遊客大半會先往仁和寺方向走，選擇在仁和寺歇腳；即便是反方向順遊，那麼逛完龍安寺也多直回京都。

帶著懷疑入內探險，卻如同發現新大陸般開心，不惟咖啡館內並不如外荒涼，典雅咖啡客所在多有，也許是左近立命館大學的師生，也有不少當地居民（雖然看不見民居何處），瑣聲細語不斷，若是平時也許嫌吵，不過在幾乎算是荒野的洛西，那語聲就聽來親切。何況一盤熱呼呼的抹茶紅豆鬆餅不甜不膩，咖啡溫和柔香，在蕭瑟裡帶來如許暖意，是忍不住就想長窩的地方。

「啊，這裡跟仁和寺的抹茶相比，還真是兩種不同滋味，若是一定要選一個地方長待還真難抉擇。」希波已造訪過我所極力推薦的仁和寺，吃喝著山貓軒珈琲點心之際，忍不住如此比較。「嗯，那麼也許冬天山貓軒，夏季仁和寺吧。」

不過好險的是，向來悠哉晃蕩京都的我，從來不必選擇哪！（笑）

話說在先，山貓軒裡沒有貓喔！

仁和寺的抹茶

濃綠淡粉兩相宜

如前述，仁和寺的抹茶是極力推薦的。

仁和寺從宇多天皇開始，前後總共有三十代皇族親王相繼在此出家，並擔任住持之位，也有不少皇子女在此落髮，是間與皇室關係非常密切的寺院。這個以天皇為住持的傳統，持續直到明治維新後，由於民間開始有排斥佛教的聲浪，才終於以第三十代純仁法親王由僧還俗作終。然而由於長期與皇室互動親密，仁和寺因此又名御室御所，其中開放特別品種的櫻花，就叫御室櫻。在眾多京都名寺中，仁和寺地位無疑最為尊貴，氣勢奪人。這從

《仁和寺》

開放時間：三月到十一月 9:00 -17:00；
十二月到二月 9:00 -16:30

《いっぷく茶屋》

地　　址：京都市右京区御室小松野町 28-1

電　　話：+81 075-462-8296

營業時間：9:00 - 17:00，週四不營業

剛入眼的碩大山門仁王門起始，就能感受仁和寺氣勢磅礴地在曠野中拔地而起。

不過，再是如何呼風喚雨的人間帝王，出家後就需心寧自在。也許因此，實際進入寺內，氣氛盡是寧和。我之所以喜歡仁和寺，完全就是因為那份靜謐悠遠。

第一次來到仁和寺，正是日正當中。寺內幾乎沒有遊客。因此那號稱京都三大山門的仁王門之後，是一片安靜。寺裡能行走的空間不少，雖看不懂國寶金堂，仍能感受歷朝天皇的雍雅。據稱仁和寺建築大多在內亂中燒毀，直到德川家光才遷移御所內建物至此，以重現皇室風格。不過，在檐廊穿堂行走，感受的僅是輕柔微風撫面，心很輕，腳步不凝滯，不感覺皇家瑰麗氣象。

轉過一角，純和式建築的穿廊裡，隱隱能見一扇紙門半掩。門前立一木牌，木牌旁是

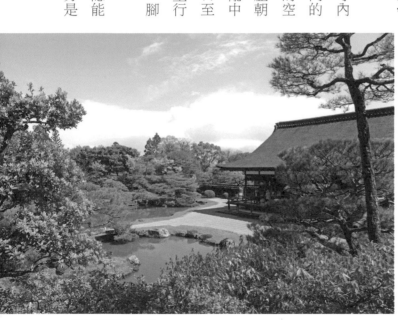

仁和寺的氣氛靜謐悠遠。

一口小鐘、一把小木槌。我站定看看木牌，上面意思是說，若要喝茶請敲鐘，茶資一人五百円（如今已調漲至一千円一人，五人以上須預約）。我望望當時同行的朋友。

「我打算敲鐘喝茶。」「妳看都沒人，不要吧。」這倒是真的，紙門後是一和室，室內還有三重紙門，皆半掩，幽暗無人。「不就是要敲鐘才會有人應？這樣吧，我喝茶你自去逛吧。」我實在想在寺院內喝碗茶，滋味如何倒不是重點，就是想圖一份清悠感受，覺得光是閒步還不足，想在簷廊下喝茶過癮。

我跪下輕輕敲鐘，室內最裡側的紙門後果然轉出著和服的婦人。轉出後朝我跪下一揖，就又起身泡起了抹茶。我輕手輕腳地走進和室，覓得喜歡的位置，在角落裡取了坐墊放下

拘束地坐好（自然是正座），受好奇心驅使的朋友也跟著跪下。婦人如同表演一齣莊嚴默劇，仔細地按照茶道步驟，嚴肅沖完一碗茶，規規矩矩擺在我面前，再添上一小盤和果子

點心。接著對著朋友逐一再做一番。

又低頭點點地遞上小木盤。我與朋友各放了一枚五百円銅板，婦人又再一揖，優雅起身後

若要喝茶請敲鐘。

再度轉回最裡側的紙門內。一切在靜默中進行，風聲是唯一配樂。

抹茶相當苦，和果子則甜得要命，搭配起來恰好。婦人已轉入室內，我和朋友是這和室內唯二的客人，不覺自在起來，當然也不正座了，端著茶走向和室另一面的檐廊，盤腿坐下吹風喝茶，連多餘的談話都省去。

那是那趟旅行裡印象極深的一景，之後多次獨身重訪，更是自在的伸腿吹風聽雨，有時會坐在此處一下午，既不看書也不說話，就覺心靈沉靜安適，非常足夠。當然，若是春櫻時間來訪，看畢有名的御室櫻，也許可以到仁和寺正對面的いっぷく茶屋坐坐。那是御室櫻第八代櫻花守護人所開的茶屋，叫一碗六百円的御室櫻甜品，看看櫻花口味冰淇淋放在抹茶涓絲蛋糕上的模樣，是否與御室櫻相似，應該也是有趣體驗。

在檐廊喝茶吃點心，別有風味。

仁和寺御室櫻。

Cafe Yamamoto

嵐山的滋味

仁和寺大門正對著馬路，是所謂「路衝」的位置，順著那條路走沒兩步，就會看到京福電車，也就是俗稱的嵐電御室仁和寺站。如果不巧在仁和寺休息太久，也許搭著電車就往北野白梅町走。如果正巧是每月的二十五日，更會往這方向去看看北野天滿宮的天神市場，那差不多可算是京都的跳蚤市場，連不愛購物的我，到此間都會忍不住翻翻每件任選都只要五百円的浴衣，再回頭去喝左近有名的豆乳咖啡。不過，大部分時間在此搭上電車，多半還是往帷子ノ辻方向，換車去嵐山。

《Cafe Yamamoto》（ヤマモト）

地　　址：京都市右京区嵯峨天龍寺瀬戸川町 9-7
電　　話：+81 075-871-4454
営業時間：7:00 - 18:00，週四休息

春櫻秋楓時節的嵐山相當美，遠眺滿山遍野在綠樹中叢叢綻放的櫻花紅葉，同他處觀望又自不同。即便不是季節，嵐山也頗有可觀，曾是天皇住所的大覺寺、俳句詩人小宅的落柿舍（名字多美！）、綠苔如毯的祇王寺、電影場景的綠竹林，和非要連著嵐山景色否則不覺其美的地標渡月橋。景點不提，光是保津川的船旅、嵯峨野的小火車也都有趣。如果要好好玩賞嵐山，時間頂好要費去兩天一夜，方式最佳是租借單車。當然，走路除了累了些，也沒什麼不好。

多次前往嵐山，幾處景致大致走過後，我於其中擇選了個人路徑。多半搭乘嵐電在京福嵐山站下，若是秋冬日涼，就盡可能勻出時間在車站泡泡便宜足湯，然後才出站隨著心意逛逛。大約總有幾處會特別走去看看，比如落柿舍，雖然裡不如外，但能張望張望也不壞；比如 ex 珈琲，美好記憶以外，迷你日式莊園的環境和美味甜點讓人難忘；若天氣很好會直走去常寂光寺，只因為喜歡這個名字，或過了渡月橋沿著保津川一路走去，沿途一直會有奇妙的「一生必看絕景」招牌出現，我可是上過當去看這要價四百円的絕景，要爬得相當高，去過大約是不會再去，但沿川走著的這條路實在舒服。

一定會去的是天龍寺，大抵會拖延到走夠打算休息時才進去。進去之後什麼都不做，就是坐在和室裡看庭院，清心，閉目養神，之後大概會睡著。比較正常狀態是坐著入睡，盹

著五六分鐘，醒來就神清氣爽，十分舒暢。

我是睡眠狀況相當糟糕的人，天龍寺在我心目中是第一好睡覺的寺院（笑），如同仁和寺是第一好喫茶的寺院一般。不知道像我這樣的人是不是太多，因為後來再去，就見到榻榻米上立著小木牌，拜託遊客別躺著躺著就睡著啦。

天龍寺後方的竹林會去走走，沒走過彷彿沒來嵐山。或許還會遊逛幾間神社，不過不管怎麼走，嵐山的最末總是留給 Yamamoto 珈琲。

Yamamoto 並不在熱鬧的嵐山中心，某次去嵐山遊逛清涼寺時，偶然找到的咖啡館。初見時並不覺得如何特別，不過獨立於咖啡館本體之外，還有間小巧可愛的咖啡豆烘焙

嵐山的寺廟總是半隱山間。

屋，大大掛著手工繪製的可愛木招牌，說是自家焙煎咖啡豆販售。感覺起來這間咖啡主人對於自家咖啡相當有信心，出於好奇，進去品咖啡一番。不料自此一試成主顧。

Yamamoto 的咖啡濃醇香郁，十分好喝。不僅如此，店內的氛圍亦是絕佳。

脫離中心區後，嵐山也屬略帶荒僻的地域，但一進入 Yamamoto，溫暖棕木色的店內就很有種歐式風雅，暖意襲人，全不覺店外之山氣蒼涼。即便是嵐山很無朝氣的週一，大多作遊客生意的店家都休息，Yamamoto 也依舊很有人氣。進來的客人都是穿著齊整的的咖啡客，年紀稍高，很有點維也納咖啡館的味道。

因為不靠近景點和熱鬧地帶，這裡是沒有觀光客的。就因為不指望觀光人氣，店主人山本先生更強調咖啡的美味，以培養固定客人。若是有功夫在京都盤桓一陣，不妨試試 Yamamoto 的自家焙煎咖啡，這是可以依據客人喜好製作，要濃要淡，要深焙或淺煎，店

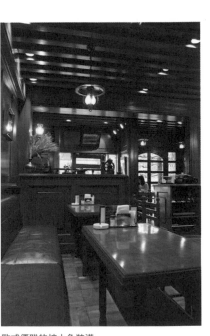
歐式優雅的棕木色裝潢。

主人都能辦到，試好口味過幾天就可以再來領取專屬的咖啡豆了。

雖然 Yamamoto 在京都下鴨也有分店，祇是京都呀，能去的咖啡館如此多，是以 Yamamoto 在我的歸類裡屬於嵐山滋味，來此總也不忘喝上一杯。祇是許久之後，重讀舒國治的《門外漢的京都》，這才發現原來舒先生也推薦了這間。看來店主人是成功培養了一群咖啡客嘛！

關西
咖啡
不日常

●
○

走過許多咖啡館，其中不只是東京、京都，就是大阪、神戶、奈良、宇治也所在多有。受限於篇幅，無法一一寫明，只好把在旅遊關西地方時，印象特別深刻的幾間挑出。這其中，有因為裝潢實在太過華麗而印象深刻的；有地點古怪，不可思議的；也有為了一張照片翻找半天，差點迷路在巷弄中的；也有受到了人家幾許溫情，心中緊緊記掛著的。這些記憶中甜美的時光，如今羅列出來，或許不過是敝帚自珍，但還希望您能喜歡。甚至，若有機會的話能去看看，那麼寫著咖啡故事的我，就再開心也不過了呀。

長楽館

長楽館長樂

「這，真的只是間咖啡館而已嗎？」

進入長楽館，我橋舌不下，對於館內的一切簡直不可思議至極。

這麼說好了，神氣的華麗的闊氣的咖啡館，我看過許多，多半在維也納或東歐。這種咖啡館元素是大面雕花鏡、大理石桌、水晶大吊燈，世界其他地方咖啡館，在華麗這方面，只怕難與之相比。不過……我轉頭輕問希波：「説不定是我對維也納不夠熟。你住維也納八年，你說說，維也納有這麼誇張的咖啡館嗎？」

《長楽館》

地　　址：京都市東山区祇園円山公園内

電　　話：+81 075-561-0001

營業時間：11:00 - 18:30

「贏了。長樂館贏了。」半呆掉的希波喃喃自語。

彼時我們剛踏入長樂館。夜裡八點，長樂館外的圓山公園多得是人潮，正值節慶，八坂神社前滿是如同夜市的小攤，食物香氣四起。那裡正是方才權作晚餐的場所，是以踏進這富麗堂皇的地方時，希波與我全身上下沾滿煙塵，聞起來是烤魷魚和大阪燒的氣味，絕對一點都不像長樂館的客人。長樂館該招待什麼樣的客人呢？這裡原本當然不是咖啡館，如同貴族宅邸轉做寺院的京都其他地方，長樂館的前身是「新貴族」、明治時期煙草大王村井吉兵衛的別墅，同時也是他招待外國貴賓的場所，素有「京都迎賓館」的美稱。

如何能說不是呢？這棟足有三層樓的大宅邸，每間廳室盡皆華麗，廳廳都有壁爐雕花鏡吊燈，每間鋪上的長毛地毯花色亦是繁複和諧、各具特色。間間堂室彷彿各有主題，古董花瓶貴妃塌、金飾如意玉菩薩、西洋繪畫雕塑、日本武士頭盔、螺鈿貝殼屏風，所在多有。怎麼看都像華貴招待所，小型博物館，要形容居然詞藻枯竭。

長樂館的前主人村井吉兵衛，雖然出生貧寒，但自小便跟著家裡做菸草生意。因為耳濡目染，兼且商業敏銳度高，首創日本之先，開始販賣無濾嘴香菸自有品牌「SUNRISE」，並將高級香菸外銷到韓國和當時的中國（滿清）後，就已可說是日本煙草史的第一人。何況又建造日本首家機械化菸草工廠「器械館」，生產外銷國外的香煙「HERO」，又與美

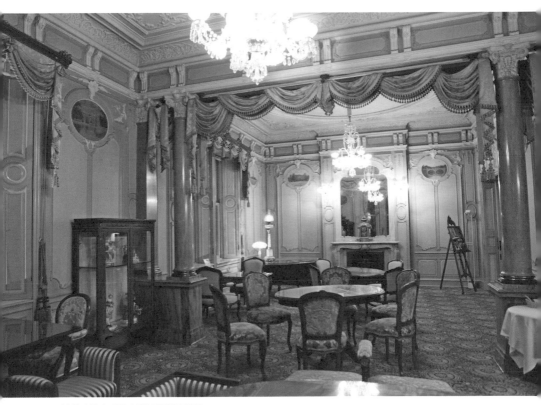

連維也納咖啡館也難以抗衡的華麗。

國菸商合作，有了又是日本第一間的跨國合資菸草公司，事業越發蓬勃，又順理成章跨足金融業，開起銀行。這樣的「菸草大王」，往來的國內外貴賓非常多，而京都是他的故鄉，自然將招待貴賓的別館設立在此。

這個早年的「東洋菸草大王」村井吉兵衛霸業，一直持續到明治三十七年（一九〇四年），日本將菸草歸為專賣局專賣事業為止，才算結束，而我與希波此刻，就正坐在他所遺留下、且被京都歸為有形文化財的別墅裡，感觸良多。

我們被安置在半地下室的舊桌球室，因為是紳士活動的場所，裝潢上與別廳相較稍微簡約，比較特別的，是牆角有個迷你古董飲水檯，不過百年前賓客在此嬉遊，應是僕傭成群，只怕也用不上。我們進來的時間晚，若是按照書上說，此處夜裡八點半（現已提早到六點半）就要打烊，那麼能停留的時間也不多。放眼看去，館裡果然沒有客人，但「京都迎賓所」之名所得非虛，即便只有兩名衣著狼狽、氣味詭異（？）的客人，西服筆挺的侍者、小姐也沒有一絲怠慢。現場演奏的鋼琴師並不因為將要打烊而停止演奏，樂聲一曲接一曲，直到我們將告辭才停歇。

目前長樂館新館是旅館，舊館的大宅除了提供咖啡點心，也是高級餐廳，因為占地廣大，各有專門去處。其中很有名的是英式下午茶，只在午後十二點至傍晚六點間供應，且

要兩人以上才提供，且必須預訂。這樣堂皇的地方往往因為環境已足夠吸引人，菜品上就隨隨便便，只是菜單上來，似乎不是這一回事。

「欸，維也納咖啡好漂亮！上面漂浮的奶油是玫瑰花的樣子欸！」

「這個甜點好像孔雀展翅！可是好貴，小小一份要一二○○円。」

掙扎許久，因為主觀認定了不好吃卻又心動想拍照，特別拜託了侍者來解釋。妙的是侍者敍述方式毫不美味（甜餅干、不會很硬、搭配奶油），我卻還是點下了。果不其然被希波奚落一番。「妳笨呀，這樣加一加跟三千円（一人份下午茶價格）也差不多，只吃到兩樣。笨！」我難得在希波的奚落下語塞，特別是希波果然耐得住誘惑只點了杯黑咖啡。

然而點心上來後就算了，對著實在漂亮的點心拍起了相片。

「小姐喜歡拍照？」帥氣的領班走過來問。「那麼我請她

甜點與咖啡裝飾得非常美麗。

帶你到樓上看看，這裡每間都能夠拍照，請不要錯過了。」領班指了一位漂亮小姐，陪著我攝影。

「有這種服務？」我暗自想。服務小姐順便介紹了每一房間的特色與歷史，感覺真是參觀博物館。只是想到身後有人恭敬地鞠躬等待引領我到下一間，拍照就放不開。特別是房間一連十幾間（真是大！），拍到後來簡直只能應付。既不好意思讓一直微笑的服務小姐等候再三，又不好在對方期待妳喜歡的眼神下帥氣地說我不拍啦，以至於拍到後來有些痛苦。

沒關係，桌上還有甜點等著我。

「欸，我的甜點！」桌上本來就小得可憐的漂亮甜點，如今只剩大約三分之一。

「誰叫妳去這麼久！意外的好吃喔！不要說我對妳不好，我有幫妳留一半。」

甜點果然酥軟香甜，好吃得亂七八糟，大出意料之餘，忍不住又買下一套長樂館的紀念書籤，預算到此直接破表。真是……

後記： 長樂館目前也是婚禮儀式的熱門地點。確實很有氣氛，有意者也可考慮。另，在日本稍微正式一點的咖啡館，送上咖啡後會特別將咖啡杯轉正好面對客人，方便客人飲用。在此間問了長樂館領班，領班說是沿襲英國茶館的習慣。妙的是，在英國數間高級午茶館穿梭過的我，可從來沒在當地見識過這個呢。

216

Inoda 三条支店

東方的中央咖啡館

大咖啡館時代源自歐洲，當時的咖啡館可不是小小一間，而大可以是整座樓，更是打破階層的正式社交場合。在那年代許多新奇先進的思想，都是從咖啡館清談的文人政客學者中流傳出來。大咖啡館群中的佼佼者，維也納的中央咖啡館可以算上一個。說到中央咖啡館，就會說到奧地利詩人兼散文作家彼得・艾頓柏格先生（Peter Altenberg），當然更必須要提一提時常被誤認為是出自左岸派咖啡館或法國詩人的咖啡名句：「如果我不在咖啡館，就在往咖啡館的路上」。這句話的原作者就是彼得・艾頓柏格，句中的咖啡館，就是

《Inoda 三条支店》

地　　址：京都市中京区三条通堺町東入ル桝
　　　　　屋町 69

電　　話：+81 075-223-0171

営業時間：10:00 - 19:00

中央咖啡館。

京都也有一間與名作家緊緊相連的老派咖啡館，那就是Inoda。

「Inoda是『大咖啡館』（Grand Cafe）之格局。亦是老店。座上客人，常多老紳士，當女亦多，乃此地是京都最時髦的Shopping區，尤以近年三条這條街愈來愈trendy，它原本就極負盛名的西洋建築如今被改裝成店家或博物館，特受各階層人士喜歡。」

他們要往外上洗手間或什麼的，僕歐（boy）會替他們開門，一如老年代。打扮入時的婦

「看Inoda的庭院、它的廊道、它的吸菸區、非吸菸區之各成天地，來往的客群，它的杯盤器皿，甚至它的廁所，你便知道咖啡館在京都可以是大企業，而坐咖啡館，在京都，可以是一椿必要的事情。」

——舒國治《門外漢的京都》頁一四一

Inoda是在一九四〇年前後起始的店，本來在京都的百年老店群中不算起眼，但是Inoda規模盛大，不僅分店多，每間店的規格也不同凡響。重點是咖啡非常對京都人的味，咖啡館本身亦充滿和洋交錯的精緻感與社交性，結果在京都異軍突起大受歡迎，還因此得到了

名作家池波正太郎的認可，留下一句能傳後世的名句。如同中央咖啡館把彼得的名句永久留置在官網上，Inoda 也把素有日本金庸、高陽之稱的池波正太郎在其作品《昔日之味》（むかしの味）中那句：「如果不到寺町通附近的イノダコーヒ（Inoda）喝杯咖啡，我京都的一天便無法開始。」這句話鑲金嵌玉地貼在自家官網上。

雖然池波先生自言不是一個沒喝咖啡就活不下去的人，也並不住在京都，和根本算住在中央咖啡館、最後也死在中央咖啡館的彼得先生有本質上的不同。但就為了這個，我依舊特地造訪 Inoda，還與舒先生一般把它歸為「大咖啡館」這一類。畢竟我只讀過彼得先生的一句話，卻至少讀過幾本池波正太郎的作品嘛。

除了咖啡，Inoda 也有大概算得上京都最負盛名的早餐。如果是池波正太郎迷，那麼最好的朝聖時地，應該是早上時間前往堺町通的本店，點一客京都早餐配咖啡。我確實也想這麼做。但也想如此的人相當多，以至於前往京都幾次，都因為滿座沒達成目標。最後只到了本店喝了咖啡。

Inoda 本店是很奇妙的地方，外觀是一半町家一半英倫風格、很多人稱頌的室外場地是一小圈青綠樹和白長牆形塑的和風庭園，擺的白鐵桌椅卻是西洋式，鋪著紅白格子布。室內裝潢像不折不扣的西餐廳，藍白鐵椅、深紅絨布簾子、厚重原木桌四散，完全自成一家

的擺設。如果京都的早晨在此開始一定很愉悅。不過本店人潮始終洶湧，因此心情上無法貼近，這個無法貼近可能也跟我老看那紅白桌巾不順眼有關。

不過沒關係，池波正太郎在書裡說過「不論去哪家店，都可以喝到跟本店味道一模一樣的咖啡。」於是第一次穿上和服在清水寺周邊晃悠時，就走入了完全町家風格的 Inoda 清水分店，光是著和服低頭穿過 Inoda 門口的暖簾，就厚著臉皮自覺很有京都風情；寒冬中帶著簌簌流著鼻水的大嬰兒時，就轉進外觀上俐落充滿現代感的三条店避風。

說起來我最喜歡的 Inoda 大約就是這間三条店。帶著滿臉氣惱的嬰兒進入時，Inoda 的服務大哥大姐們完全端出「見過世面」的大咖啡館氣勢，帶著傲氣抬高下巴，卻不令人討厭地優雅送上咖啡後，又不慌不忙地問已經不太耐煩在母親懷抱的大嬰兒需不需要嬰兒椅？隨後遞上非常精緻的兒童高椅。那是鑲了一圈鉚釘的漂亮白皮椅子，深色木邊，其氣派完全不輸巴黎貴婦甜品店拉朵蕾。

Inoda 的餐點雖然滋味不壞，但賣相老實說很樸實，與自家的餐具無法相提並論。Inoda 的杯碗盆盤叉匙小盅，若沒掛上自家招牌的紅綠咖啡壺 logo，就是描繪了華麗細緻的古典店徽，連紙巾上都不放過。大嬰兒對這個很有興趣，左捏右捏之後乾脆搖搖晃晃下桌自己去找店內其他 logo 的麻煩。

220

Inoda 的招牌咖啡是「アラビアの真珠」（阿拉伯珍珠咖啡），名字很漂亮，但咖啡裡當然沒有珍珠，指的是使用產於阿拉伯的咖啡豆。如果不加牛奶，那就是一杯聞上去烘焙香氣極盛，但入口很苦的咖啡。但通常沒有特別交代，送上的多半是已經添上一點鮮奶，味道變得溫醇的咖啡。

如同池波正太郎在《昔日之味》所說「他家的咖啡沒什麼特別的味道，可就是沒理由的好喝，不論什麼時候來，都不會讓人失望。」我大致上多喝黑咖啡，覺得這樣才能喝出真味。不過若是來京都 Inoda，就會覺得添加一點奶也不是那麼罪大惡極的事。

喝完咖啡，陪著嬰兒搖晃地看完寬敞大氣的店內，再為嬰兒穿上仿和式的大棉襖。喝了熱騰騰咖啡／牛奶，一家三口仿彿有了足夠熱力可以抵擋屋外寒冬。

我常常幻想如果能夠搬一家咖啡館在住家隔壁，優雅舒適、能自己一人獨坐，也能時時帶著家人一起坐坐，那有多好？而那間夢想中的咖啡館，好像就可以是三条 Inoda 的樣貌。

三条店門口。

走入京都 ●

Cafe Kano

請注意！嬰兒不友善

我不太記得為什麼會走到 Café Kano，畢竟那已經靠近商家稀少的河原町五条，雖然晚上跟朋友約在附近的 efish Café，不過離碰面的時間還有四、五小時。這一帶的高瀨川邊幾乎沒有店家，不過如果一邊推著娃娃車一邊讓寶寶進入午睡情緒也很好，只要他能睡著，我就是只能坐在川邊發呆也不是問題。

不過下雨了。

當年的京都之秋非常多雨，彷彿為我所失去的哀悼。那趟京都行，可以說是重新安頓心

《cafe Kano》

地　　址：京都市下京区西木屋町通五条上ル
　　　　　西橋詰町 785

電　　話：+81 075-351-267

營業時間：7:30 - 14:00

情的計畫。也是自己帶孩子出遊最辛苦的一趟旅行，一方面或許心情沒有調適好，再一方面，寶寶很奇怪地一路都不太安穩，旅行結束那天才發現小傢伙一口氣冒出了六顆牙，難怪啊。

總之下雨了，不管怎麼樣非得找地方避雨，於是我看見 Café Kano 時，即使漂亮的玻璃角窗和細緻的磚牆已然昭示大概不會是一間對嬰兒友善的店家，也只能硬著頭皮走進去。

Cafe Kano 是一間很漂亮的店。一九七一年開業，也頗有歷史，店裡充滿帶著京都細緻情懷的英式風情，可以想見店主人必定很寶貝。事實上也是。

當我抱著孩子進門（嬰兒車留在門口），看起來年紀不輕、有點神經質的老闆就神情緊張，客人倒是都無所謂的樣子。我深知可能為店家帶來

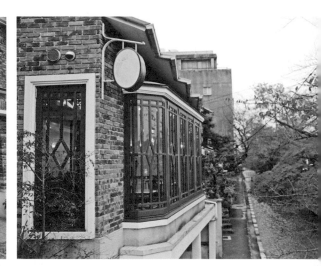

Cafe Kano 充滿了京都細緻的英式風情。

困擾，於是明明不餓也刻意多點了餐點，寄望稍微高一點的花費能換來好臉色。嬰兒已經有點睏意，開始咿咿唔唔，不過還算安靜。但是只要略微發出聲響，店老闆就會馬上把頭伸出櫃檯打量。大概因此餐點上得非常快，點的咖啡幾乎是以不可思議的速度送上，我深明大義（笑），也馬上以光速喝完。義大利麵和三明治就不能這麼快（真的點很多），等到送上，小傢伙已經快要按捺不住。

大嬰兒是睏了，通常能在十分鐘內入睡，如果媽媽肯抱著，基本就不會吵鬧。我想著先抱孩子去門口晃晃，畢竟在小小的店裡站著實在也很奇怪，門前有一小塊能遮雨的地方，要是真哭出來也不至於干擾客人，於是先稍微收拾剛剛為孩子泡牛奶的零碎物件。這時我多次旅行日本唯一一回碰上的事件來了。

「你是要走了對吧？我幫你打包！」店主人說。

如果您也常去日本旅行，就會知道打包這種事是不存在日本的，因為早年出過客人將吃不完的東西帶走，結果回家再吃就出現食物中毒的事件，絕大多數的飲食店是不會為客人打包，就算客人要求也不一定會執行。沒想到 Café Kano 的老闆大概是怕孩子吵起來，自行快手快腳地幫我把剛剛上桌一口沒動的餐點全部打包完成，打破這條不成文規定。

事以至此我也沒辦法，乾脆起身離開。好險雨勢轉小，撐傘走一陣又在附近找到喚作

最終被逼去泡澡的母子。

「梅湯」的大眾澡堂，母子兩人索性好好泡了湯驅除寒意。在 Café Kano 備受嫌棄的小傢伙在梅湯大受婆婆媽媽歡迎，被這個那個抱去洗澡，我幾乎完全不用照看，終於好好得到休息。

說起來如果沒有帶孩子，Café Kano 會是很好的歇腳之處，可能因為老闆先生的年事已高，目前僅在早上七點半營業到中午過後，算是相當早開門的店了，如果您是早起習慣者，此處景色佳，風味也別致。但如果帶著嬰兒還是不要吧！老闆的嬰兒過敏症很嚴重呢！

民宿主人
的
私房地點

即使去過多次京都，實也無法如當地人一般熟悉此地。多
如牛毛的店鋪，老的新的，好的壞的，要一一辨別委實不
容易。我當心地跟著各種雜誌咖啡書的介紹，唯恐時光
錯付，浪費在不應當上。唯有一次，因為有極熱心的民宿
主人，在不多幾天裡，花費長長時間在孤身的母子兩人身
上，帶領我品嘗美味又溫暖的店家，神祕到不可思議的
角落，又指引我們領略京都的錢湯文化，為京都記憶，添
上濃濃的別樣色彩……

Cafe Arrietty

京都最美味鬆餅

有一回京都旅因為非常倉促，在楓紅季的京都幾乎找不到住宿，費盡心思透過朋友幫忙，總算找到一位在京都經營民宿多年的大姐京都樵，挪出四天給我，心想這樣可以了，剩下幾天可以住到姬路或大阪嘛。結果京都樵大姐一聽說這個打算大驚，忙說別開玩笑，一個人帶孩子還要東奔西走千萬不行！結果想盡方法幫忙聯繫，終於讓兩個星期的旅程都能落腳京都。真的十分感謝！

京大姐聽說我在 Café Kano 的悲慘遭遇，特別推薦一間她認為賣有「全京都最好吃鬆

《Cafe Arrietty》

地　　址：京都市東山区妙法院前側町 451-1

電　　話：+81 075-531-7911

營業時間：週一到週三 10:30 - 17:30，
　　　　　週四到週五 10:30 - 20:30，週日休息

餅」的咖啡館給我，並且說著說著，她就乾脆帶著我們前往，因為她也想念起那個滋味了！

位於智積院旁女坂上的 Café Arrietty，二〇一三年開業，以京都來說算是年輕的店，開業一年就拿下全京都最美味鬆餅的殊榮，時至今日在 tabelog 上也還維持好成績，說起來是很厲害的地方。不過實際店裡卻很家居樸實。

京都最普遍的就是過度精緻的店鋪，動輒就是歷史古物或宮廷風格，看久了會視覺疲勞。Café Arrietty 就完全不走這個路線，裝設得好像是哪個京都女子的自宅，舒適之餘就沒有多的，如果抱著約會的心態來會失望，但如果約會對象是小孩子就會非常適合的地方。小傢伙一進入店裡就被到處擺著（或藏在餐桌抽屜裡）的娃娃吸引，小手在各種絨毛動物的身上擺動。老闆娘不以為怪，事實上她似乎很喜歡店裡多了這一個小傢伙。

Café Arrietty 風格居家又可愛，即使帶小孩來也沒有壓力。

休息夠到旁邊的智積院逛逛，非常不錯。

我點了京都樵大姐推薦的白咖哩，當然也點了鬆餅。雖然有名的是抹茶口味，不過為了小傢伙還是選擇原味。咖啡是不可或缺，這樣對於飢腸轆轆的大小兩人分量差不多。飯後則正好去隔壁的智積院消食，順便幫精力充沛的孩子拍幾張銀杏楓紅照。鬆餅果然十分美味，白咖哩更出乎意外的好吃，其中因為肚子餓加了多少分雖然不清楚，不過孩子可以一邊玩一邊吃，大人也可以悠閒談天，這一份自在，真是京都少有啊。

Maison de Kuuu

神祕的角落

「其實有個地方也還滿有趣的。」京大姐說。

住在京都樵民宿是很幸福的事，房間是舒服的榻榻米，不怕小孩滾下床或空間不夠，夜半孩子睡了還可以跟京大姐在起居間閒聊，聽她說京都趣聞，餓了京大姐就能隨手變出暖胃的清湯拉麵或濃郁的咖哩飯，從身到心被照顧妥帖，好像自己也變成孩子似。

閒聊時京大姐想起，有個怪地方可以帶我去看看。「那是一條窄巷子，裡面有一些小店，很古意。有一間糕餅店只在週日開門，點心很好吃，我帶你去。」京都樵說。

《Maison de Kuuu》

地　　址：京都市東山区大黒町松原 2 山城町 284

電　　話：未公開

營業時間：據說只在週日營業

於是我們在週日早晨到位於東山區清水五条的奇妙巷子，巷子的確很窄，巷口設置著像是小木門的門簾，門簾上貼著一塊寫著姓氏的小木片，據說是巷內人家的姓氏。「不過大部分在這條小巷裡的不是藝術家就是開手作店的。」京大姐説。

擺在巷口邊是一尊穿著毛料衣的半身人偶，看起來也有衣著店。目的地的 Maison de Kuuu 是町家風味，裝設精巧，糕餅旁放了一盆盆擺著鮮花的水碗。隔壁則只在牆上貼上パン表示是麵包鋪。門口是一小攤京都自種的蔬果，賣相漂亮。パン字樣上方貼了小小的標示，表示內有咖啡。看來麵包鋪以外，也可能是咖啡館。

Maison de Kuuu 是町家建築，這間小麵包鋪也是。即使只是入內買麵包，都必須脫鞋，才好跨上墊高的屋內。屋內主空間是麵包鋪，賣的品項也不是太多，原來這裡只有週日開門。這間パン（姑且這麼稱呼）似乎是另間大麵包鋪在此間的專賣，為甚麼只在週日營業不得而知，但特別在這天來買的客人很不少。

門簾上貼著巷內人家姓氏的木片。

麵包鋪內的邊上是一個跟麵包鋪差不多大小的榻榻米空間，只安置了幾張坐墊和一張暗紅色的矮圓桌，靠牆放了櫃子，櫃子上是童書和童玩。朝向屋子後方的玻璃拉門外是一小畦戶外天地，放了兩套輕便的木桌椅，這就算是咖啡館部分了。從麵包鋪到座位區，總面積大約八個榻榻米，連戶外區共三張桌，如此而已。大嬰兒對於童書童玩戀戀不捨，媽媽則很喜歡濃厚的咖啡和榻榻米空間的活動性。小孩玩倦了直接就買幾個小圓麵包啃著，一邊啃一邊就地倒在榻榻米上準備昏迷。

這是專門開來讓媽媽們可以在週日放鬆一下的地方吧？不知不覺會這樣猜，真是奇妙地方的奇妙的店啊。

京都樵大姊的臉書：

https://www.facebook.com/linchiung.lin

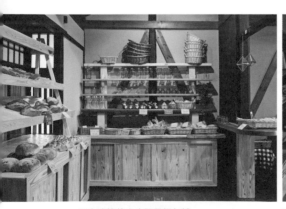

町家建築的主空間是麵包鋪。

咖啡區是榻榻米空間，帶小孩子來也能很放鬆。

後記

造訪過許多咖啡喫茶店，能實際留下深刻記憶的，多半不是因為好裝潢，或是好味道。

能讓我一訪再訪的小店，總是充滿了好人。是人的氣味、故事的氛圍，才能讓每個暫歇的片段，每次再要起步前，「能夠讓心情沉穩，重新調整步伐，在繼續走更長遠的路」。

不管是旅程上，還是人生裡。

已歇業的東京的愛養，是我日本咖啡館的心情晃遊開始，一直到京都的四条河原町，才算差不多覺得，似乎應該能夠把每一段咖啡物語寫出。當然，在日本，好的咖啡館還有許多許多，難以記述。這本裡所記載的，僅是自己獨行、與友人、與「肇」在段段旅程裡，有所觸動的時光。

再一次，深深感謝周遭包容我任性的許多人。

容忍寫稿時我的不耐與煩躁、支持我為人生所做下任何重大決定，我摯愛的父母，與給

我許多力量的希波。再再次，我深深感謝。

《珈琲時光》的最末，交錯行走的電車，以及一段飾演陽子的一青窈所寫所唱，自敍式的歌詞，在我來看，很貼切地敍述了陽子這個角色。或許，也適合形容我這「偽陽子」：

在這部戲劇中，有一位女孩想重新過上一種，全新的生活。

夕陽的紅光照在海邊上，

媽媽的身姿，看得令人眼饞。

說不定什麼時候，就會和周圍的一切一起，

時光永遠在停留。

少女之心想要深深在藏起，誰也沒有料到初戀會來得這麼快。

女兒，

從大人的角度回過頭來，看一看，總是很多讓人不可以放心的事。

到了最後，情感之花勇敢地綻開了。

活着真好。

——《珈琲時光》

Across068

從東京到京都 珈琲物語：與40家咖啡館們的一期一會

作　者——陳彧馨
主　編——尹蘊雯
責任編輯——王瓊苹
行銷企畫——吳美瑤
美術設計——張巖
內頁排版——張靜怡

編輯總監——蘇清霖
董事長——趙政岷
出版者——時報文化出版企業股份有限公司
一○八○一九臺北市和平西路三段二四○號三樓
發行專線——(○二)二三○六——六八四二
讀者服務專線——○八○○——二三一——七○五
(○二)二三○四——七一○三
讀者服務傳真——(○二)二三○四——六八五八
郵撥——一九三四四七二四時報文化出版公司
信箱——一○八九九臺北華江橋郵局第九九信箱

時報悅讀網——http://www.readingtimes.com.tw
電子郵件信箱——new1ife@readingtimes.com.tw
時報出版愛讀者粉絲團——https://www.facebook.com/readingtimes.2
法律顧問——理律法律事務所　陳長文律師、李念祖律師
印　刷——華展印刷有限公司
初版一刷——二○二三年三月十日
初版二刷——二○二三年八月二十二日
定　價——新臺幣四三○元
(缺頁或破損的書，請寄回更換)

時報文化出版公司成立於一九七五年，
一九九九年股票上櫃公開發行，二○○八年脫離中時集團非屬旺中，
以「尊重智慧與創意的文化事業」為信念。

從東京到京都 珈琲物語：與40家咖啡館們的
一期一會／陳彧馨著. -- 初版. -- 臺北市：
時報文化出版企業股份有限公司, 2023.03
；面；14.8×21公分 - (Across：068)
ISBN 978-626-353-512-1（平裝）

1. CST：咖啡館　2. CST：旅遊
3. CST：日本東京都　4. CST：日本京都市

991.7　　　　　　　　　　　112001185

ISBN　978-626-353-512-1
Printed in Taiwan